皇甫謐母

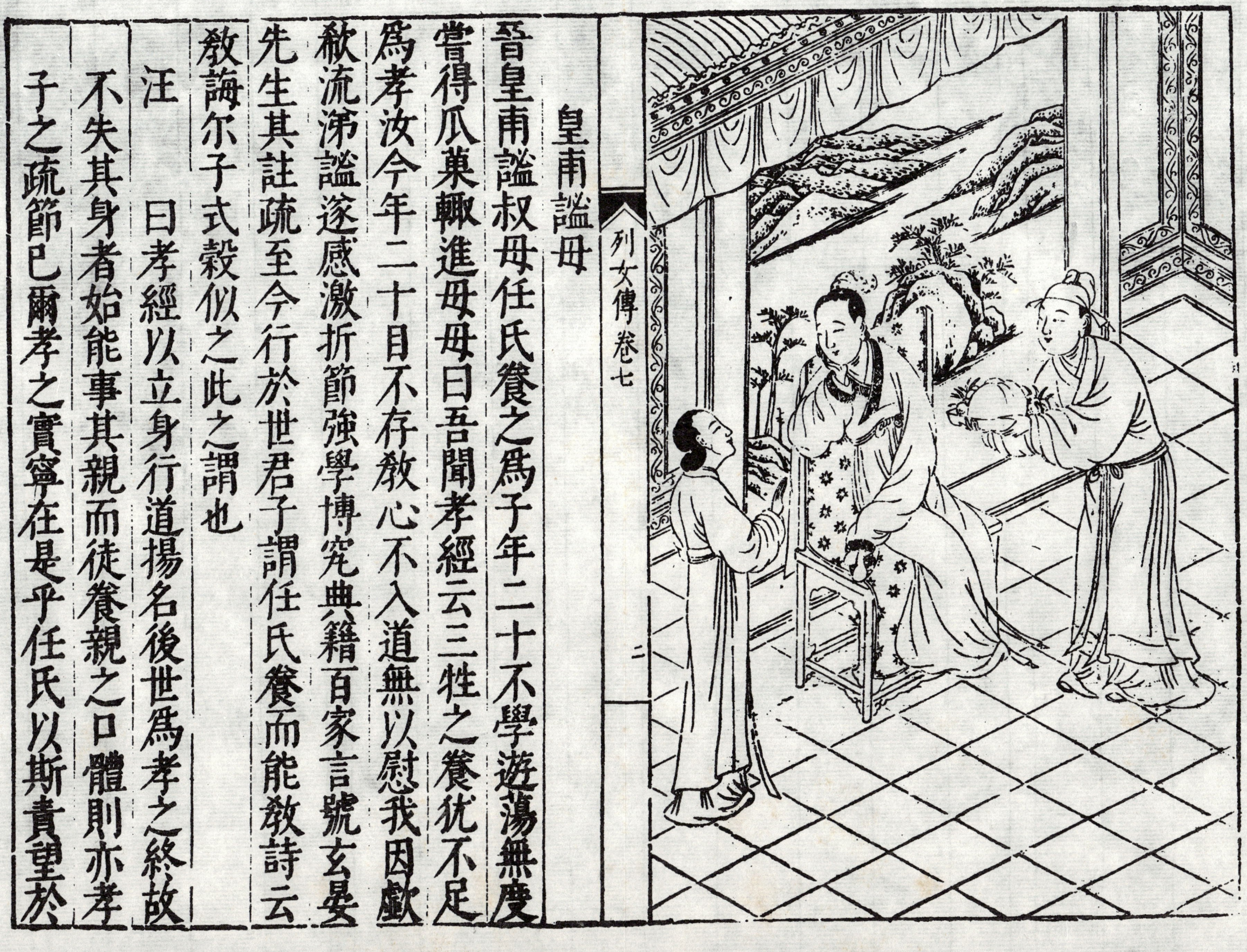

晉皇甫謐叔母任氏養之為子年二十不學遊蕩無度嘗得瓜菓輒進母母曰吾聞孝經云三牲之養猶不足為孝汝今年二十目不存教心不入道無以慰我因獻涕泣謐遂感激折節強學博究典籍百家言號玄晏先生其註疏至今行於世君子謂任氏養而能教詩云教誨爾子式穀似之此之謂也

汪曰孝經以立身行道揚名後世為孝之終故不失其身者始能事其親而徒養親之口體則亦孝子之疏節已爾孝之實寧在是乎任氏以斯責謐重於

子可謂知孝道矣士安得一食必以食母不謂非孝
而孝有大於是者重感母言折節向學累辭徵辟杜
門著述有聞於後以斯致孝良慰母心焉與孝經所
稱異乎哉得嗣如謐為之母者雖含笑入地可焉

衛敬瑜妻

晉王氏女灞陵王整之妹也年十六歸襄陽衛敬瑜瑜溺水死父母舅姑欲嫁之誓而弗許截耳置盤中舅姑懼乃止常有雙燕巢梁間一日雄燕爲鷙鳥所傷其雌燕孤飛悲鳴徘徊至秋翔集王氏之臂如告別然王氏以紅縷繫足曰新春覆來爲吾侶也明年果至因贈以詩曰昔時無偶去今年還獨歸故人恩義重不忍更雙飛自是秋歸春來几六七年其年王氏病卒燕來周章哀鳴家人語曰王氏死矣墳在南郭燕遂至墳所亦死焉每風清月明人見王氏與燕同遊灞水之上雍州

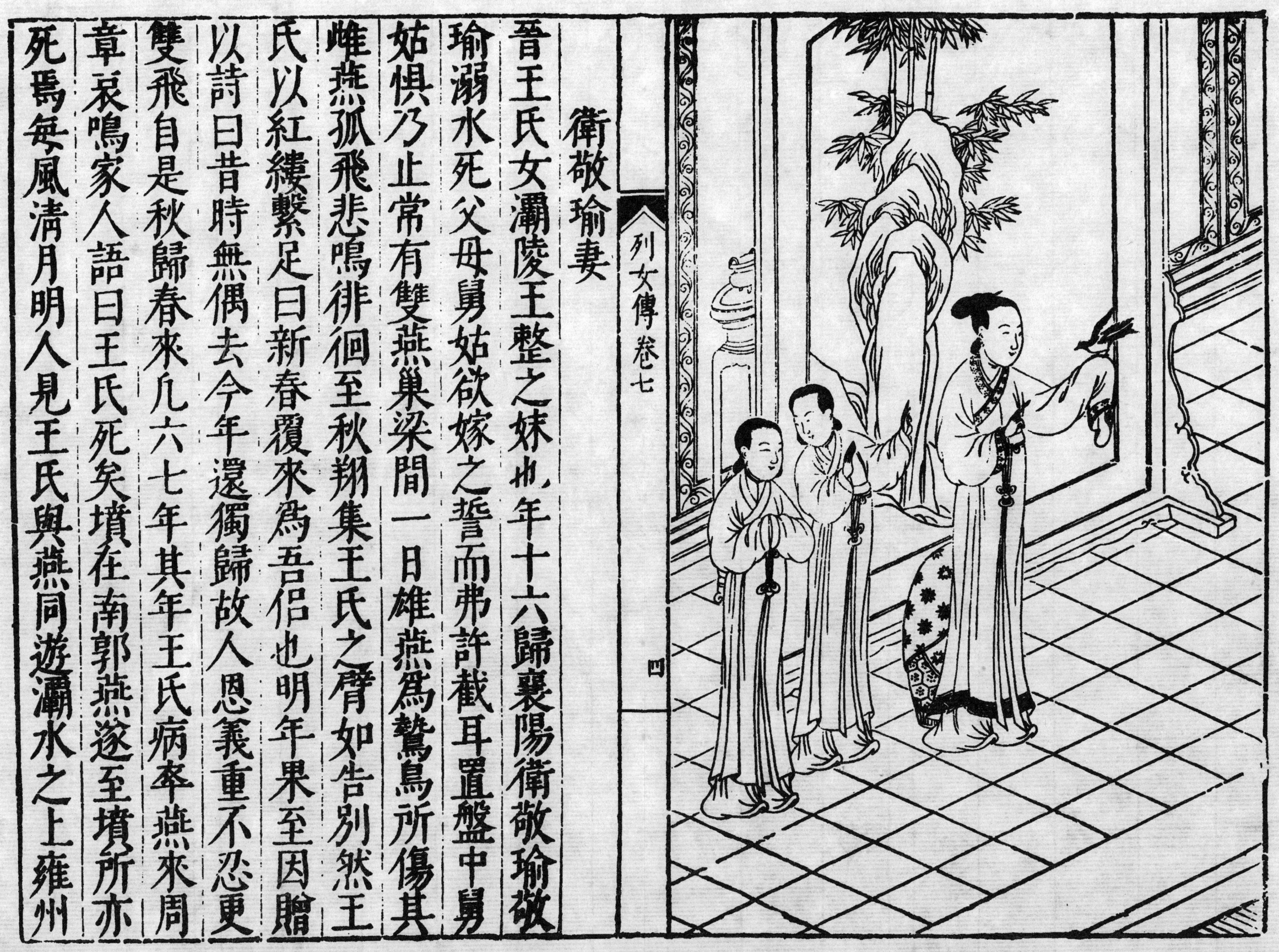

刺史晉昌侯藻嘉其美節乃顯其門曰雄義衛婦之閭
君子謂王氏奇節能感化飛禽大學云可以人而不如
鳥乎此之謂也

汪曰雎鳩有夫婦之義一偶不改未覩乘居而
匹處者也物得一偏而人得其全故靈於物王氏守
節不二一念貞誠至感玄鳥與已同操與雎鳩同稱
事顧不奇矣哉飛鳥依人人自憐之相憐及爾
同死益顯王氏之貞而斯燕也抑可云鳥中之節義
者矣人獨無所感而守節義其心不如禽也

梁綠珠

晉石崇有美妾梁氏名綠珠孫秀求之弗得乃勸趙王倫誅崇崇見收謂綠珠曰我爲汝得罪綠珠泣曰當效死於君前遂自投於樓下死之君子謂綠珠能以妾婦守死執節論語云自古皆有死民無信不立此之謂也

汪曰石崇見殺利爲之祟也色爲之招也古之制字者信有深意於利則置刀於其旁於色則置刀於其首欲人見字於利與色而知所戒也石崇曾不戒此其以刀布爲斲身之斤以蛾眉爲伐身之斧遂使金谷名園廢爲丘莽錦絲步障旋產荊榛雖欲復

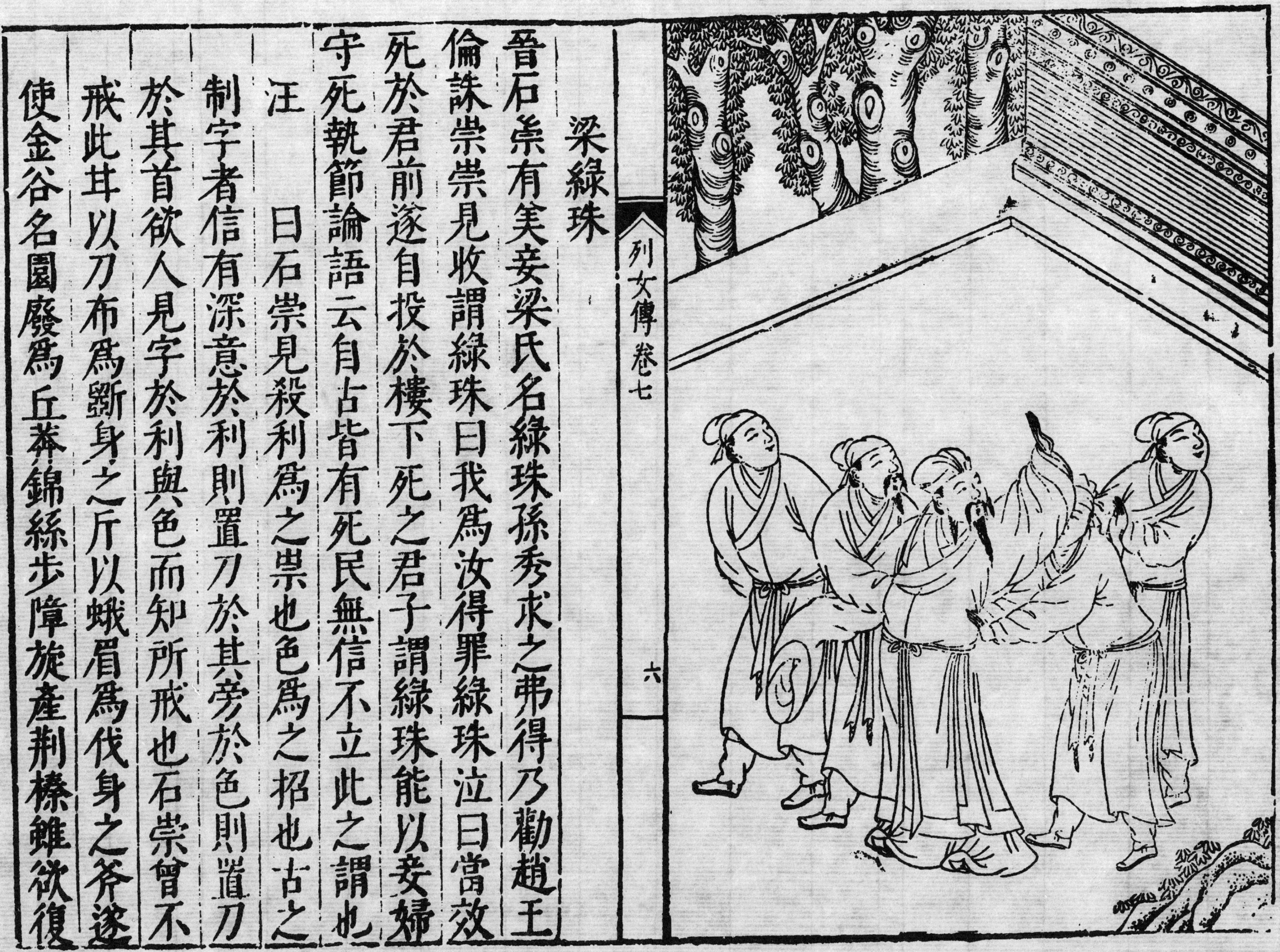

與王愷誇珍鬬寶靴如意碎珊瑚庸可得乎自古紅顏幸甞命薄綠珠之死吾無情矣既爲祟姜復欲延年必不得之數也

列女傳卷七

宜陽彭娥

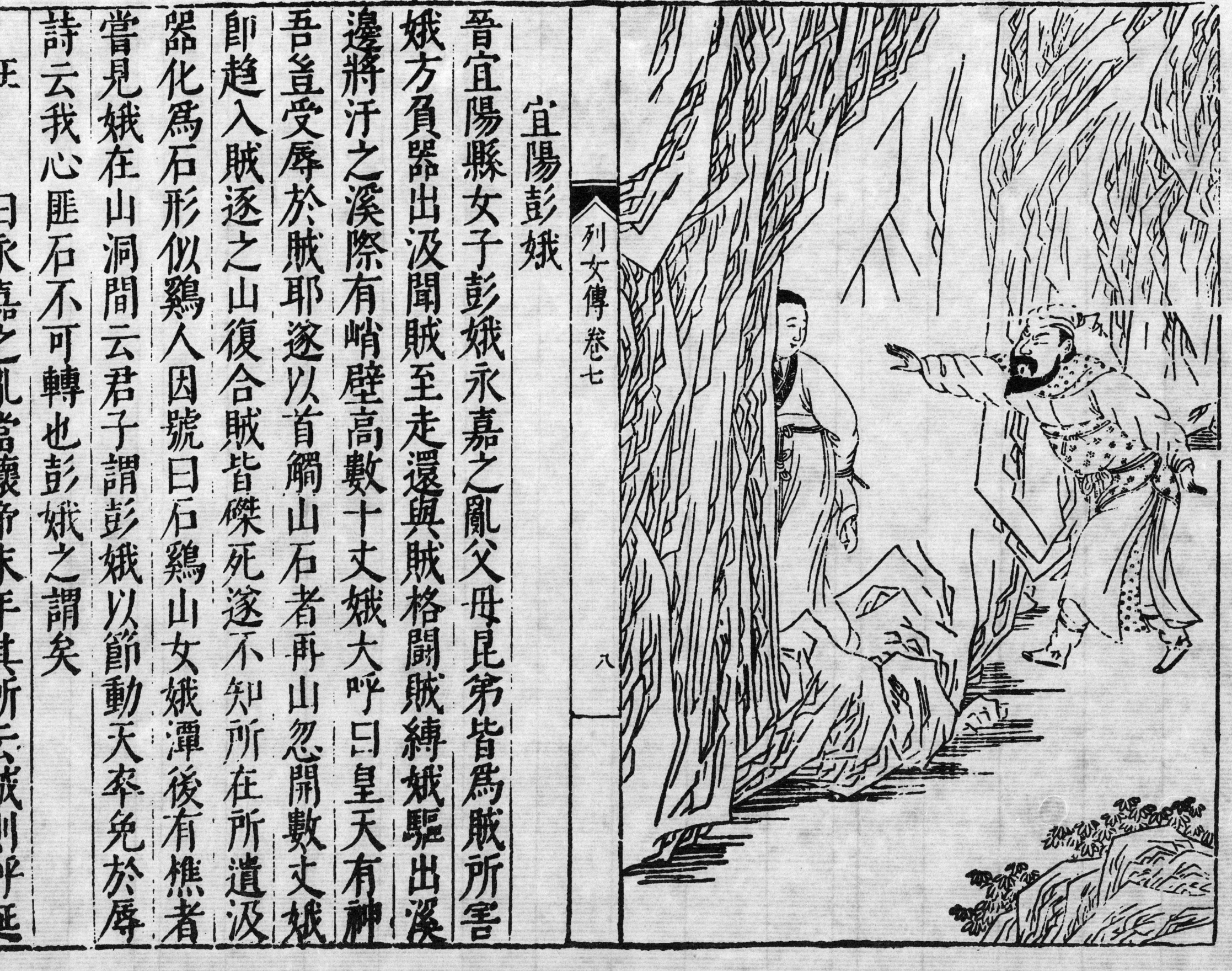

晉宜陽縣女子彭娥永嘉之亂父母昆弟皆為賊所害娥方負器出汲聞賊至走還與賊格鬥賊縛娥驅出溪邊將汙之溪際有峭壁高數十丈娥大呼曰皇天有神吾豈受辱於賊耶遂以首觸山石忽開數丈娥即趨入賊逐之山復合賊皆磔死遂不知所在所遺汲器化為石形似雞人因號曰石雞山女娥潭後有樵者嘗見娥在山洞間云君子謂彭娥以節動天卒免於辱詩云我心匪石不可轉也彭娥之謂矣

汪曰永嘉之亂當懷帝末年其所云賊則呼延

晏石勒等暴虐也西都之陷天子蒙塵億萬生靈竝
遭湯火可謂慘矣彭娥義不受辱身匪宓妃洛神也
呼天觸石有碎首詎能令山石忽開娥既入而又
復合若神僊變化者之爲或者是間原有巖穴娥知
小可入而賊弗克入若見其開合也又不然則娥
觸石未易得死而自沉於溪畔之潭遂不知所在斯
爲女娥潭之所自名乎汲器果化必仍其形而何以
類乎雞人亦何所據証而知此石爲汲器之化也樵
夫所見亦其陰靈不泯而然若謂其尚生存登其脩
眞鍊性不復爲人間之勞乎是傳類搜神志恠之譚

愚惡從而核其實也

列女傳卷七

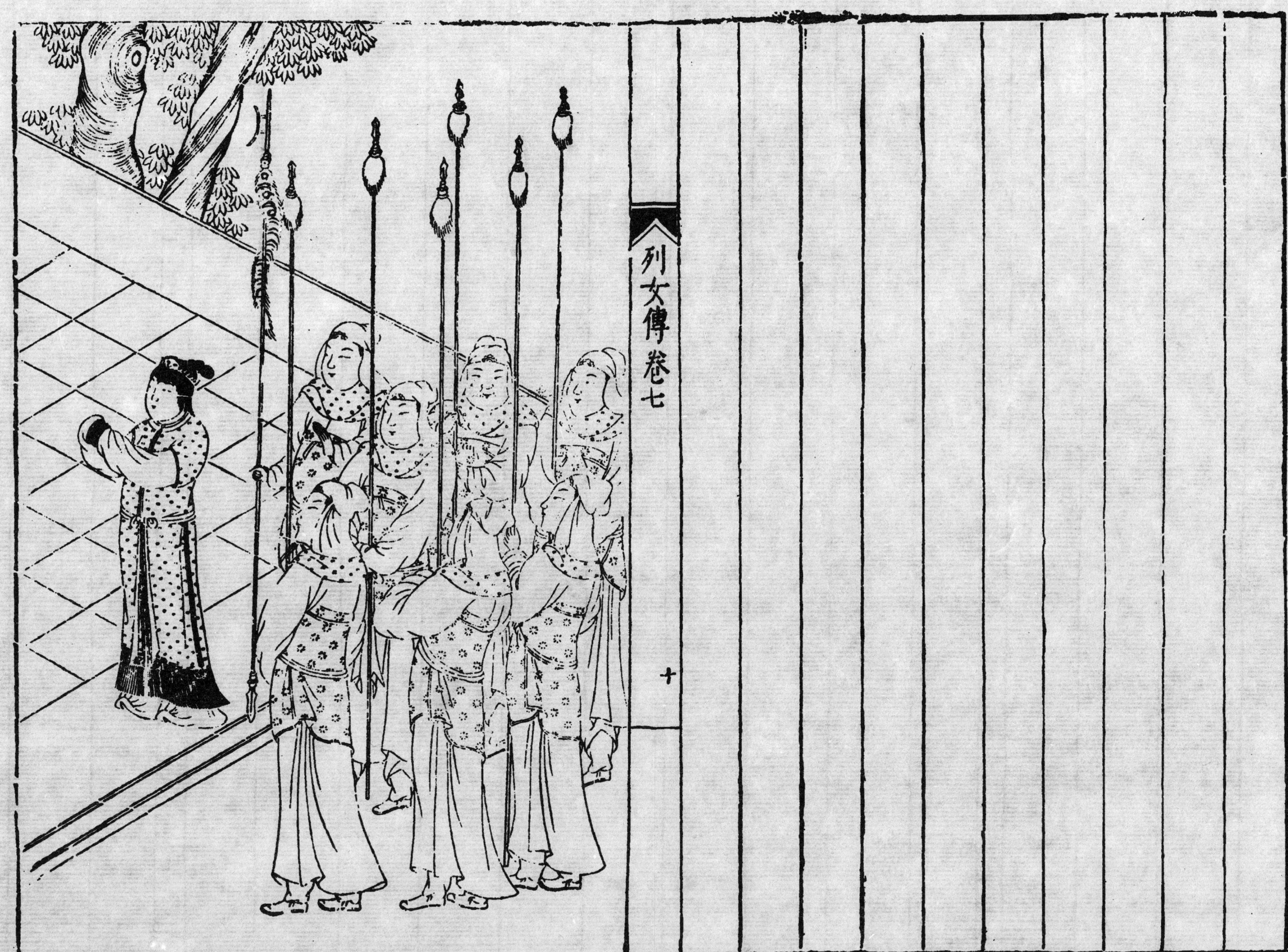

列女傳卷七

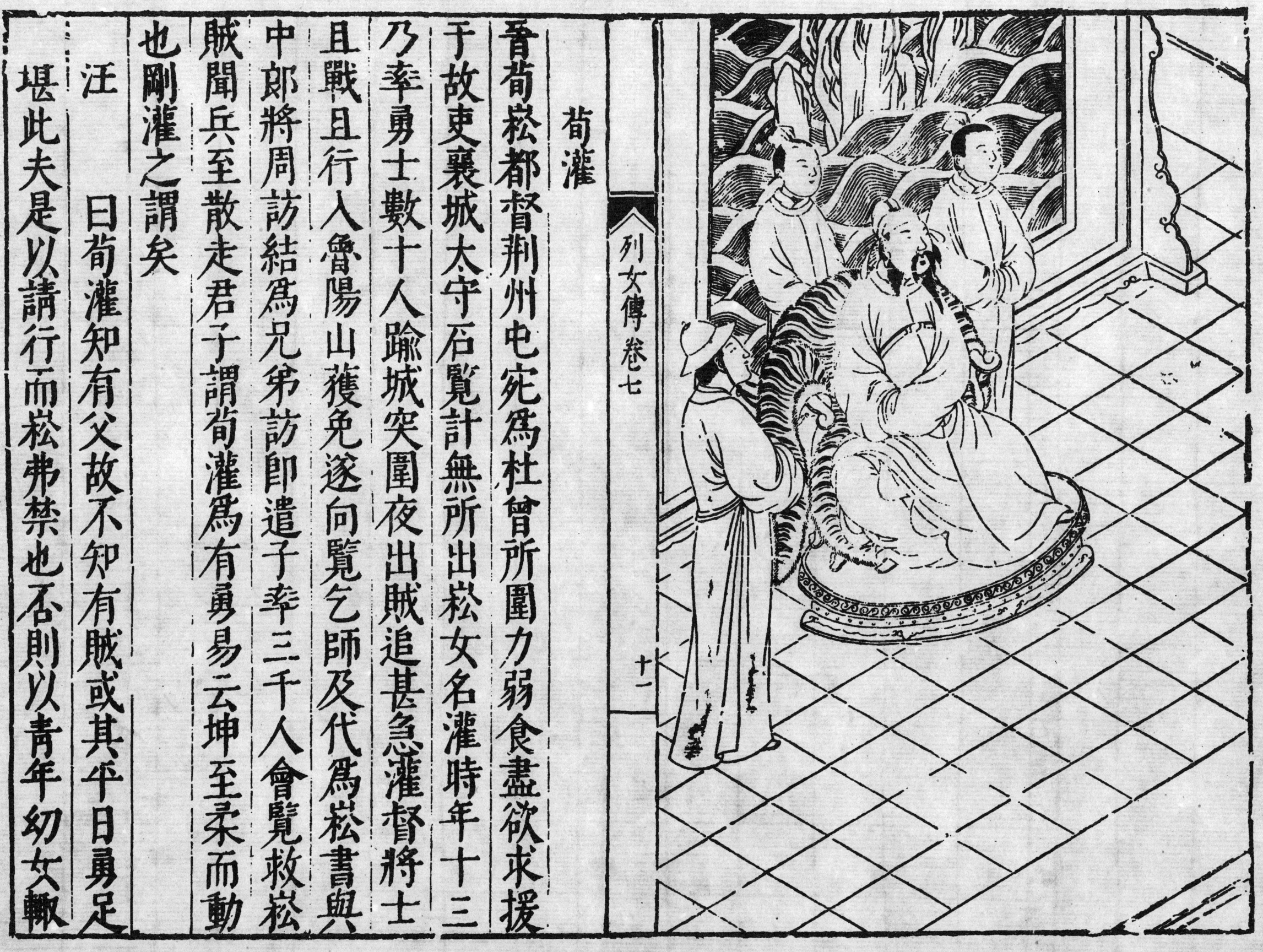

荀灌

晉荀崧都督荊州屯宛為杜曾所圍力弱食盡欲求援於故吏襄城太守石覽計無所出崧女名灌時年十三乃率勇士數十人踰城突圍夜出賊追甚急灌督將且戰且行入魯陽山獲免遂向覽乞師及代為崧書與南中郎將周訪結為兄弟訪即遣子率三千人會覽救崧賊聞兵至散走君子謂荀灌為有勇易云坤至柔而動也剛灌之謂矣

汪曰荀灌知有父故不知有賊或其平日勇足堪此夫是以請行而崧弗禁也否則以青年幼女輙

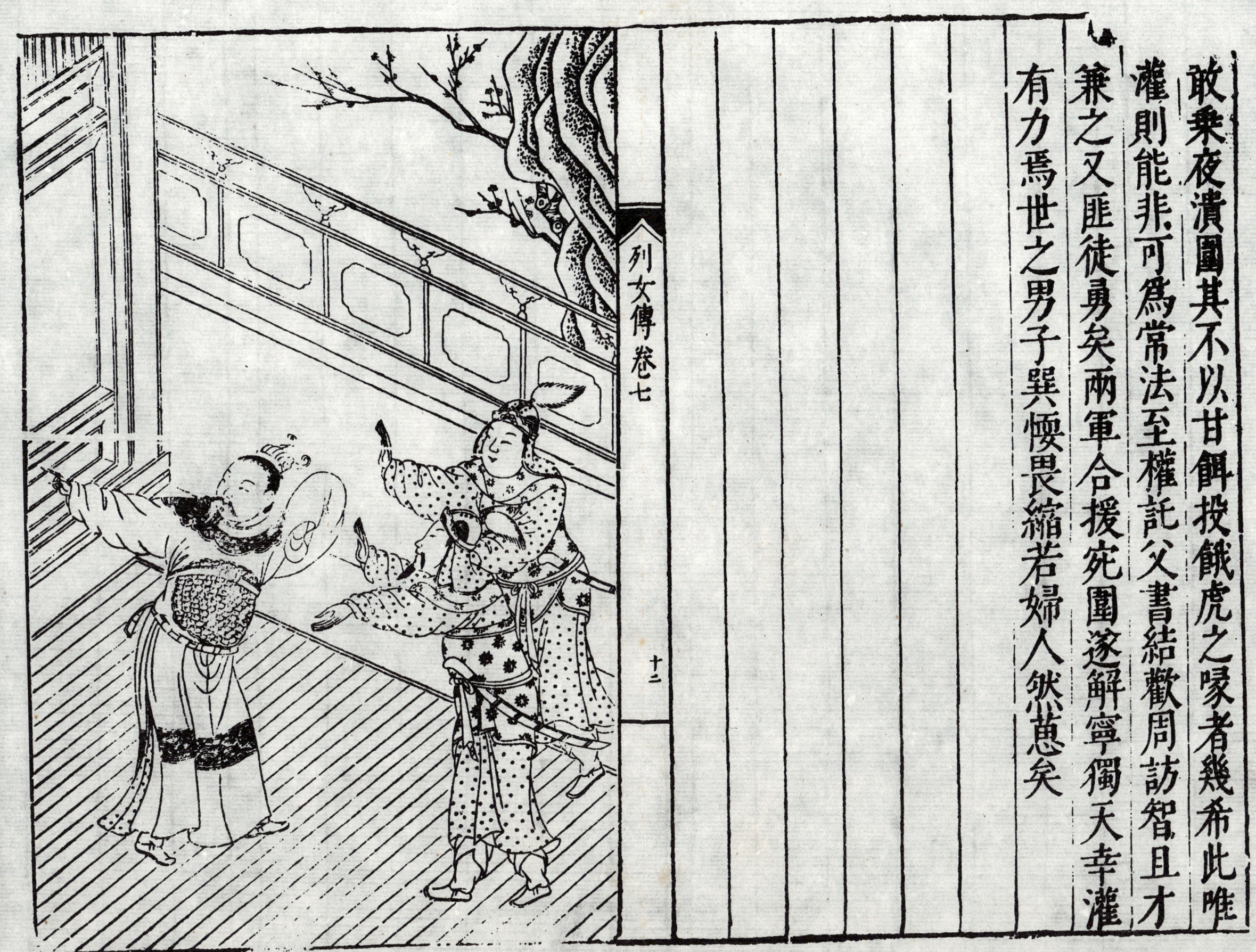

敢乘夜潰圍其不以甘餌投餓虎之喙者幾希此唯
灌則能非可爲常法至權託父書結歡周訪智且才
兼之又匪徒勇矣兩軍合援究圍遂解寧獨天幸灌
有力焉世之男子巽懷畏縮若婦人然蒁矣

王氏女

晉王廣仕漢劉聰為西楊州刺史州蠻梅芳陷楊州廣被殺女年十五芳納之女於暗室中擊芳不中芳曰蠻畜我誅父賊何云反也汝大逆害人父母故反女曰蠻畜我誅父賊何云反爾所以不死者欲誅爾父復以無禮凌人吾所恨不得梟汝首于通衢以塞大恥于是自殺君子謂王氏女志復父讐而弗克遂則命也詩云人而無禮胡不遄死其此之謂乎

汪曰王廣失身又復失城詎得稱為死忠其女失節又復失謀亦簽名為死孝獨其一念為父報讐

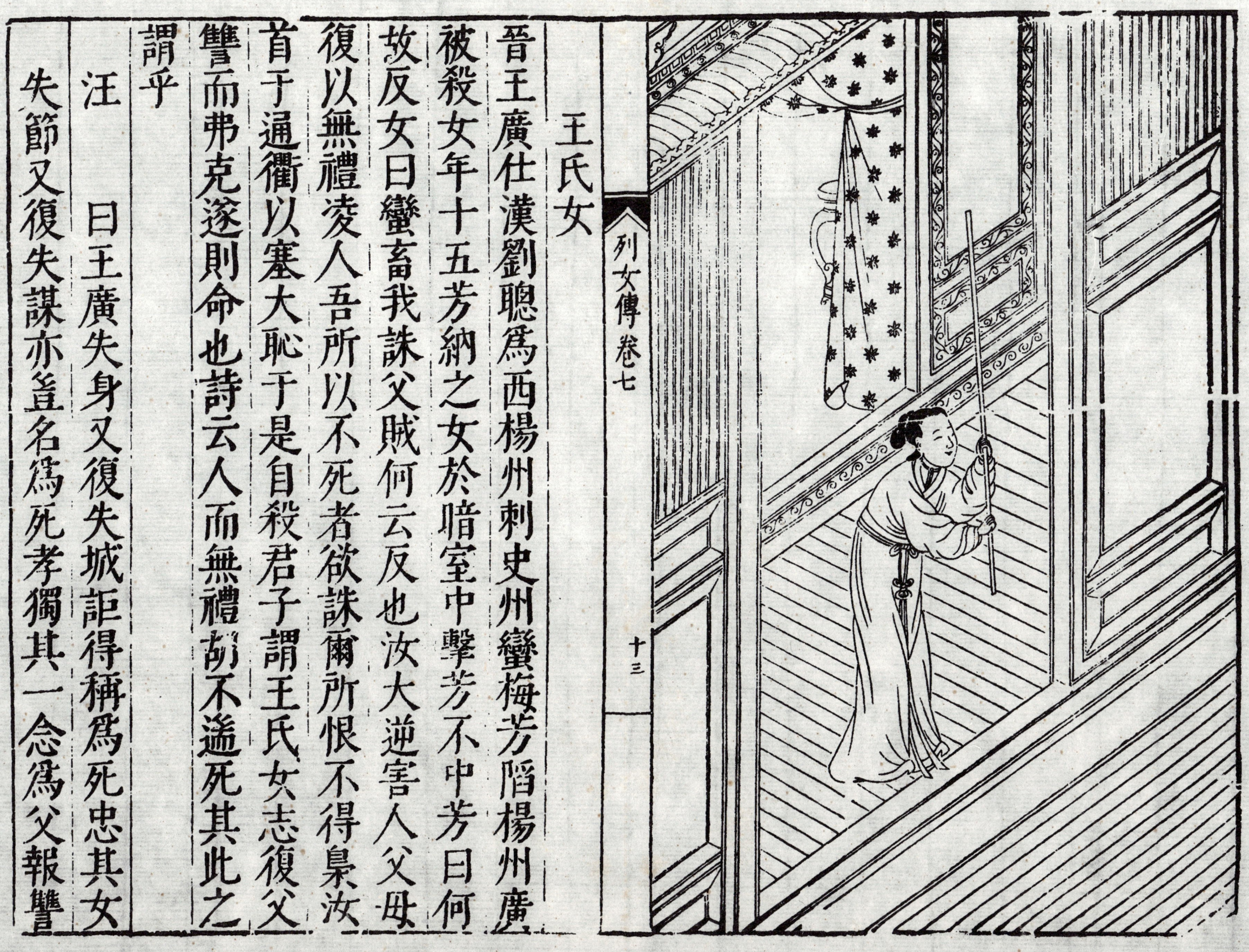

之志有可矜耳梅芳蠻賊無義無禮自應不久而身
虀粉愚何屑於斧鉞之乎若或爲晉復城則可嘉也
天假強胡俾中原隆於炭火劉甫爐而石復燃也悲
哉

明恭王后

明恭王后者六朝宋明帝之后也明帝于宫中大宴裸婦人而觀之王皇后以扇障面上怒曰外舍寒乞今共為樂何獨不視后曰為樂之事其方自多豈有姑姊妹集而以此為笑乎外舍之樂雅異於此上大怒遣后起后兄景文聞之曰后在家柔弱今剛正如此君子謂明恭后能以正自持弗狗君欲詩曰畜君何尤此之謂也

汪曰昔商紂為長夜之飲嘗令婦人裸相逐彼尚席世澤之隆際一統之盛也業弗能終其世若宋田舍翁能欺人孤弱耳敢望商六七君萬分一乎敢

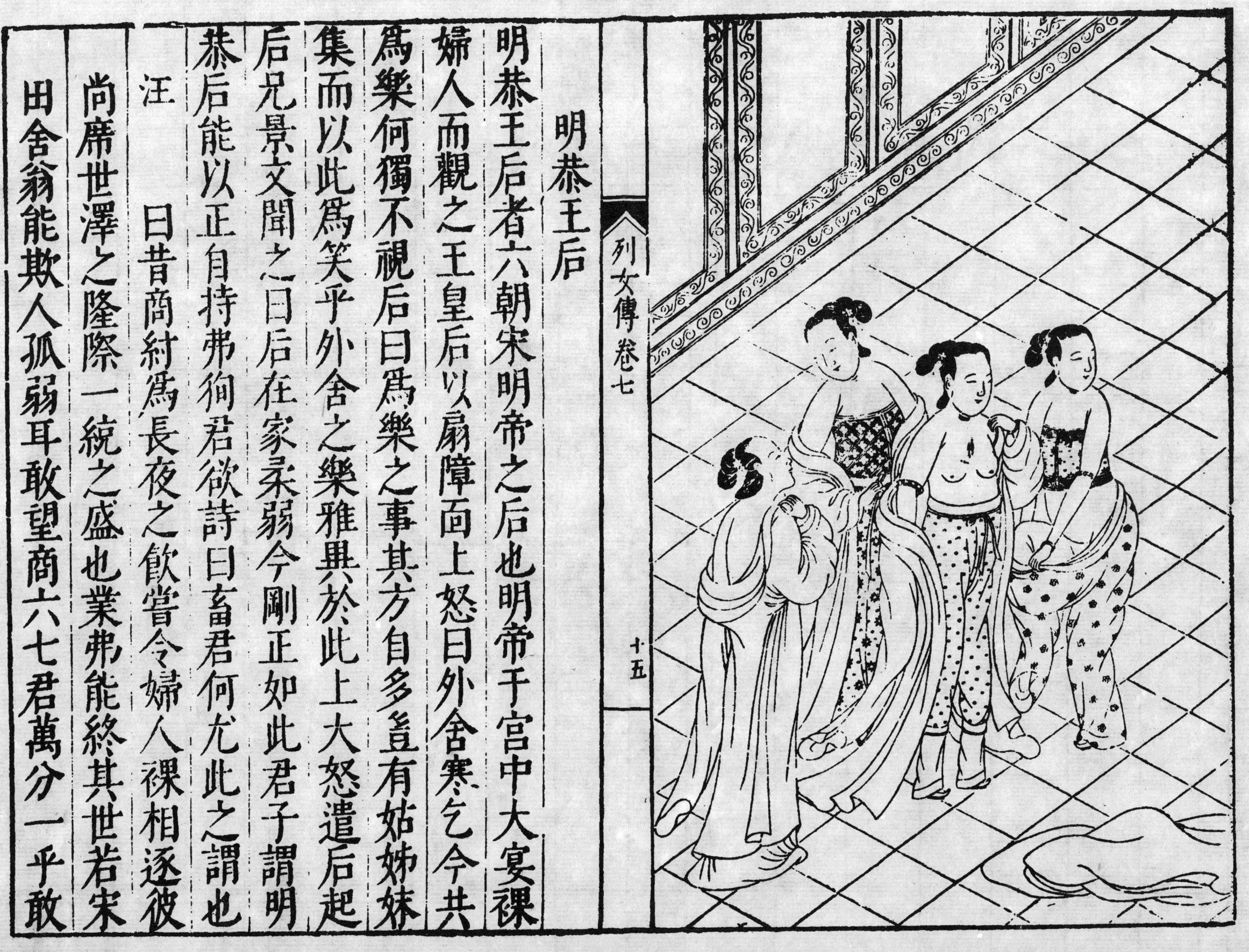

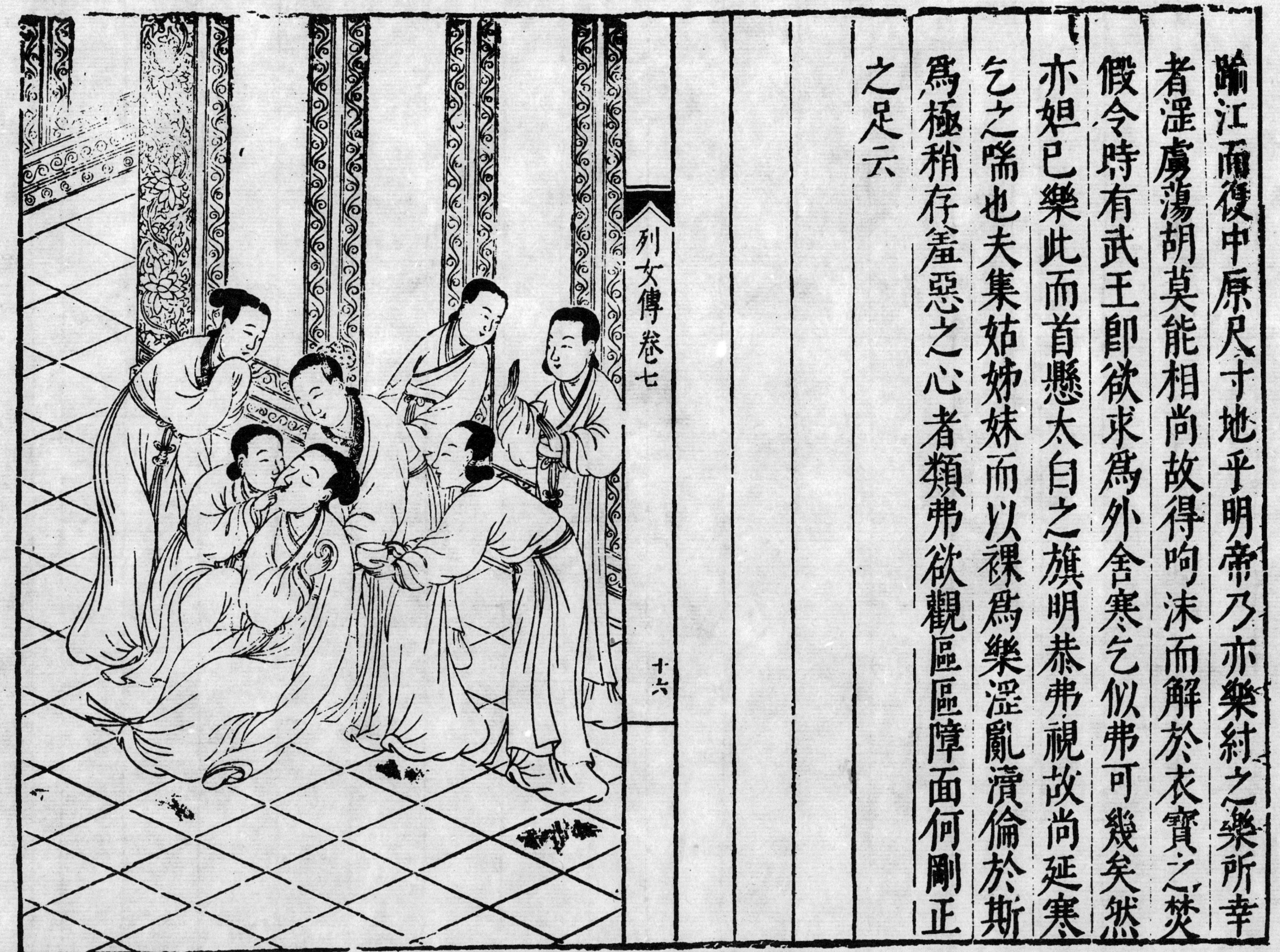

諭江而復中原尺寸地平明帝乃亦樂紂之樂所幸
者淫虞湯胡莫能相尚故得响沫而解於衣寶之焚
假令時有武王即欲求為外舍寒乞似弗可幾矣然
亦姐已樂此而首懸太白之旗明恭弗視故尚延寒
乞之嗃也夫集姑姊妹而以裸為樂淫亂瀆倫於斯
為極稍存羞惡之心者類弗欲觀區區障面何剛正
之足云

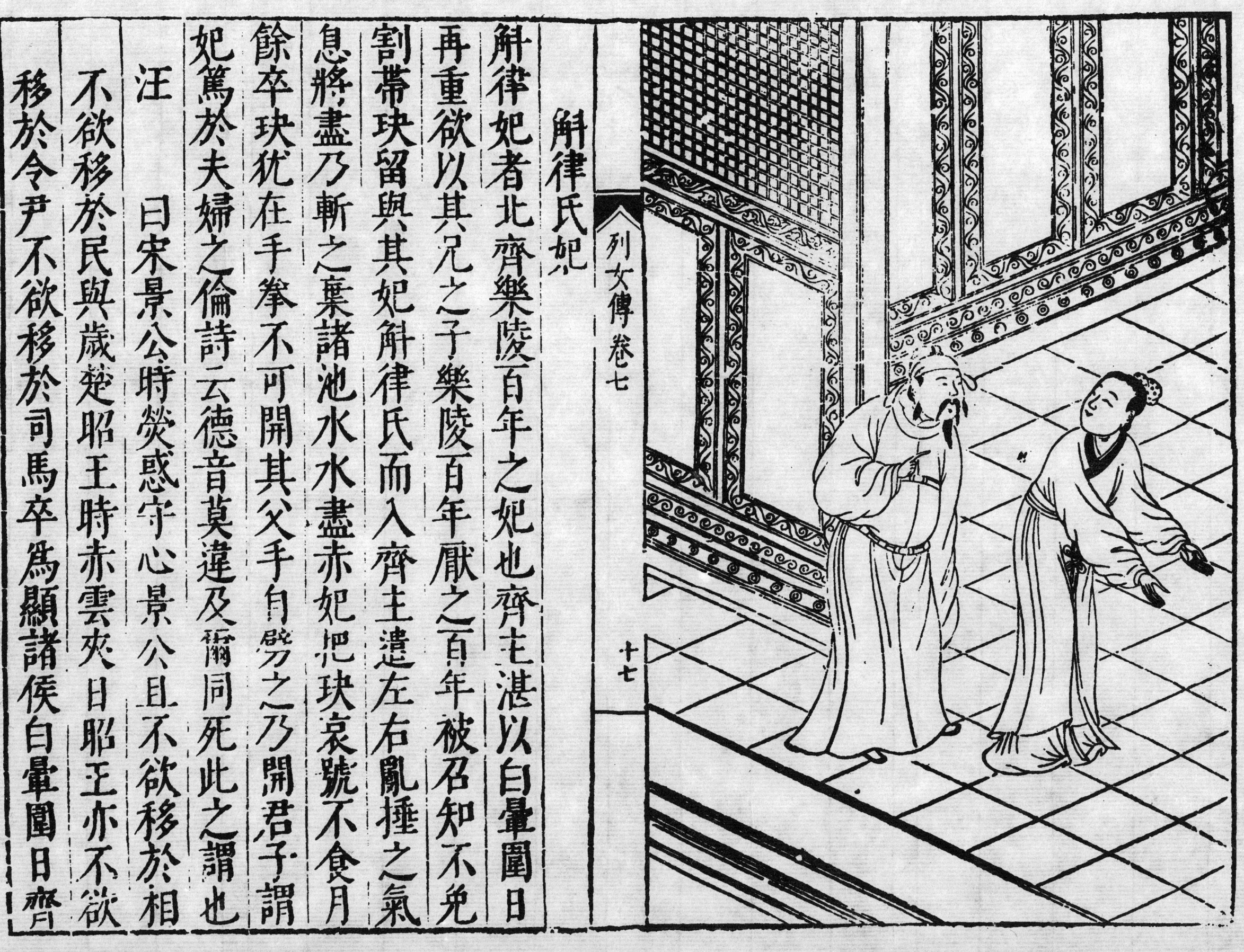

斛律氏妃

斛律妃者北齊樂陵百年之妃也齊主湛以白暈圖日再重欲以其兄之子樂陵百年厭之被召知不免割帶玦留與其妃斛律氏而入齊主遣左右亂捶之氣息將盡乃斬之棄諸池水水盡赤妃把玦哀號不食月餘卒玦猶在手拳不可開其父手自劈之乃開君子謂妃篤於夫婦之倫詩云德音莫違及爾同死此之謂也

汪曰宋景公時熒惑守心景公且不欲移於相不欲移於民與歲楚昭王時赤雲夾日昭王亦不欲移於令尹不欲移於司馬卒為顯諸侯白暈圖日齊

亡徵也湛欲以其兄子厭之可謂不仁者矣天縱仁
愛盈將疾其不仁而速之滅也百年既知不免昌若
早自裁妃欲殉夫昌若勸之自裁而與同死何必赴
召以受斯慘乎留玦示永訣也持玦示決死也夫死
無辜婦死則有名矣湛之罪惡可勝言哉

大義公主

大義公主者六朝時周趙王女千金公主也周主贄以之妻突厥和親後趙王昭惡楊堅專政邀堅酣飲將刺殺之不克反為堅所誣陷及楊堅篡周公主傷宗祀覆滅言于西面突厥繞兵代隋因突厥勢弱講和隋遂封為大義公主然公主之心未嘗忘宗國也隋滅陳以陳主叔寶屏風賜公主公主傷感題詩屏上其詩曰盛衰等朝暮世道若浮萍榮華實難守池臺終自平富貴何在空自寫卅青盃酒恆無樂弦歌詎有聲余本皇家子飄零入虜庭一朝覩成敗懷抱忽縱橫古來共如此

我非獨申名惟有明妃曲偏傷遠嫁情隋主聞而惡之
禮賜盆薄公主復連結西面突厥適突利可汗求婚
隋主使裴矩謂之曰殺大義公主許突厥利鴆殺之
君子謂公主繫心宗國死而後已詩云載馳載驅亦公
主之謂也

汪 曰大義公主盖許穆夫人之流亞歟空懷宗
國之憂而以一女託於叢爾胡能為趙王志期
翦惡反見翦於惡竟令以虜吾何愛於周七叔
寶樂官中之麗華而不防門外之搶虎屏風漠艷留
與後來鑑也楊堅篡逆天亦假手於其子彼非不紇

一區褒乃若遽然僅獲一宿之安裘枕未寒已為
神堯射睡矣裴矩得患失有鄙夫之心故
隋強則惟楊氏之卧榻使唐與復受李氏之韁繩噫楊
堅巫欲殺大義而昏突厥曾何幾而貴官所幸之夫
人已受同心結之聘而昏於令子可嘆哉

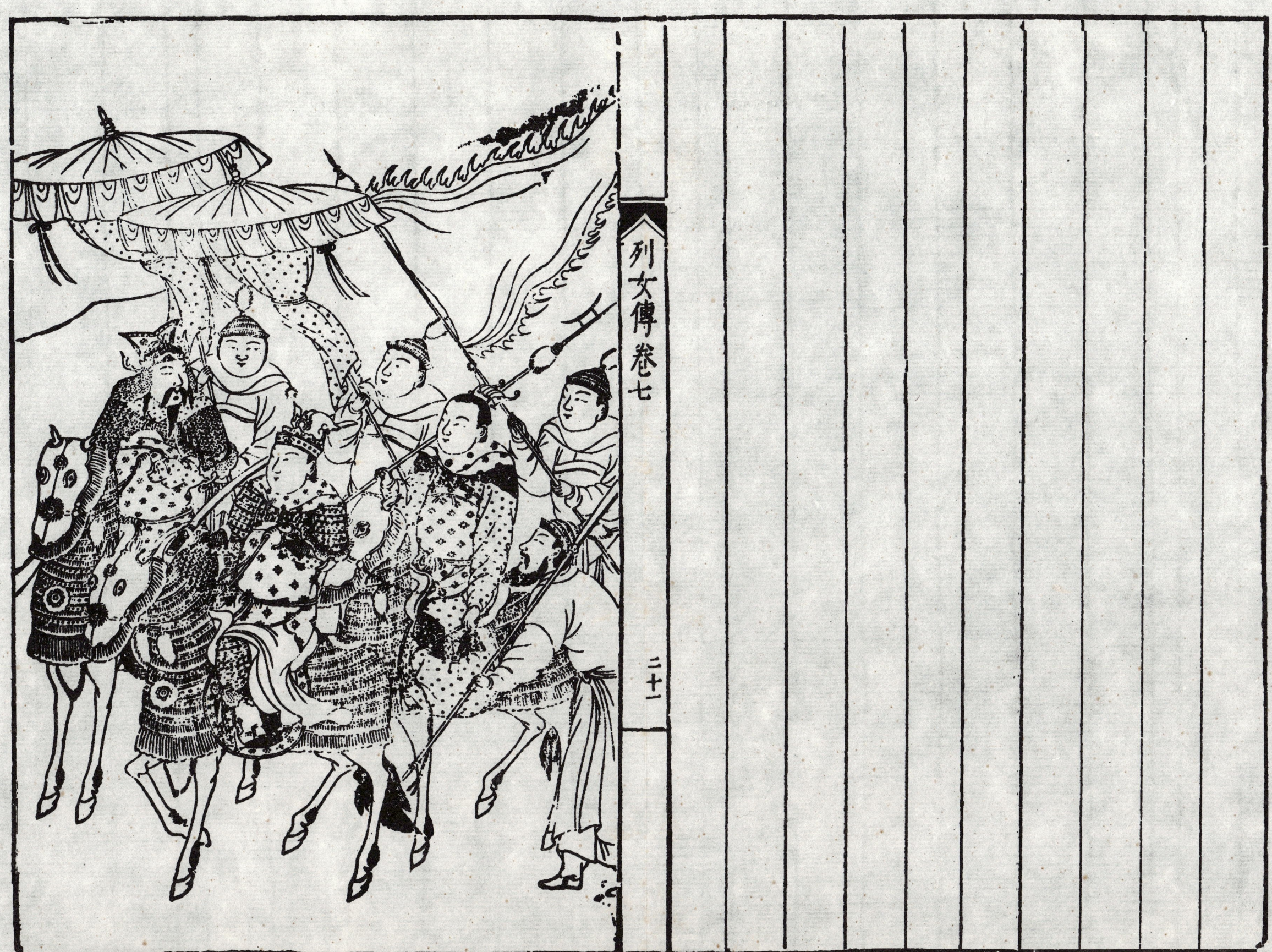

洗夫人

洗夫人者六朝時太守馮寶之妻也初北燕昭成帝伐高麗使其族涼馮業以三百人浮海奔宋因留新會自業至孫融世為羅州刺史融子寶為高涼太守洗氏世為蠻酋部落十餘萬家有女多籌略善用兵寶父融聘以為寶婦梁湘東王時高州刺史李遷仕反遣主帥杜平虜將兵逼南康洗氏謂寶曰平虜今與官軍相拒勢不得還遷仕在州無能為也君宜遣使甲辭厚禮謂遣婦參彼必喜而無備我將千餘人步擔雜物唱言輸販得至柵下破之必矣寶從之遷仕果不設備洗氏

襲擊大破之遷仕走保寧梁將周文育亦擊走平虜據
其城及陳霸先革命馮寶卒時海隅擾亂洗氏懷集部
落數州晏然時子僕生九年洗氏遣帥諸酋長入朝詔
以為陽春守宣帝時廣州刺史歐陽紇反召僕至南海
誘與同反僕遣使告其母洗氏曰我忠貞兩世今不能
惜汝而負國也遂發兵拒境帥諸酋長擒紇斬于建康
僕以母功封信都侯遷石龍太守遣使持節冊命洗氏
為石龍大夫人賜以繡幰安車鼓吹麾節鹵簿如刺史
之儀及陳亡嶺南未有所附數郡共奉太夫人洗氏為
主隋文帝詔遣柱國韋洸等安撫嶺外陳豫章太守徐
南康拒命洗等不得進隋晉王廣令陳後主叔寶遺夫
人書諭以國亡使之歸隋嶺南皆定表其孫馮魂為儀
同三司冊洗氏為宋康郡夫人開皇十一年番禺夷王
仲宣反引兵圍廣州詔裴矩討撫嶺南矩別將至南
海洗夫人遣其孫馮暄救廣州逗遛不進夫人大怒遣
使執暄繫獄更遣孫馮盎合擊仲宣泉潰洗氏親
被甲乘介馬從矩巡撫二十餘州蒼梧首領皆來謁見
嶺表遂定上拜益高州刺史贈馮寶譙國公冊洗氏為
譙國夫人開幕府置官屬給印章得以便宜行事赦暄
逗遛之罪番州總管貪墨狸獠亡叛夫人上封事論之

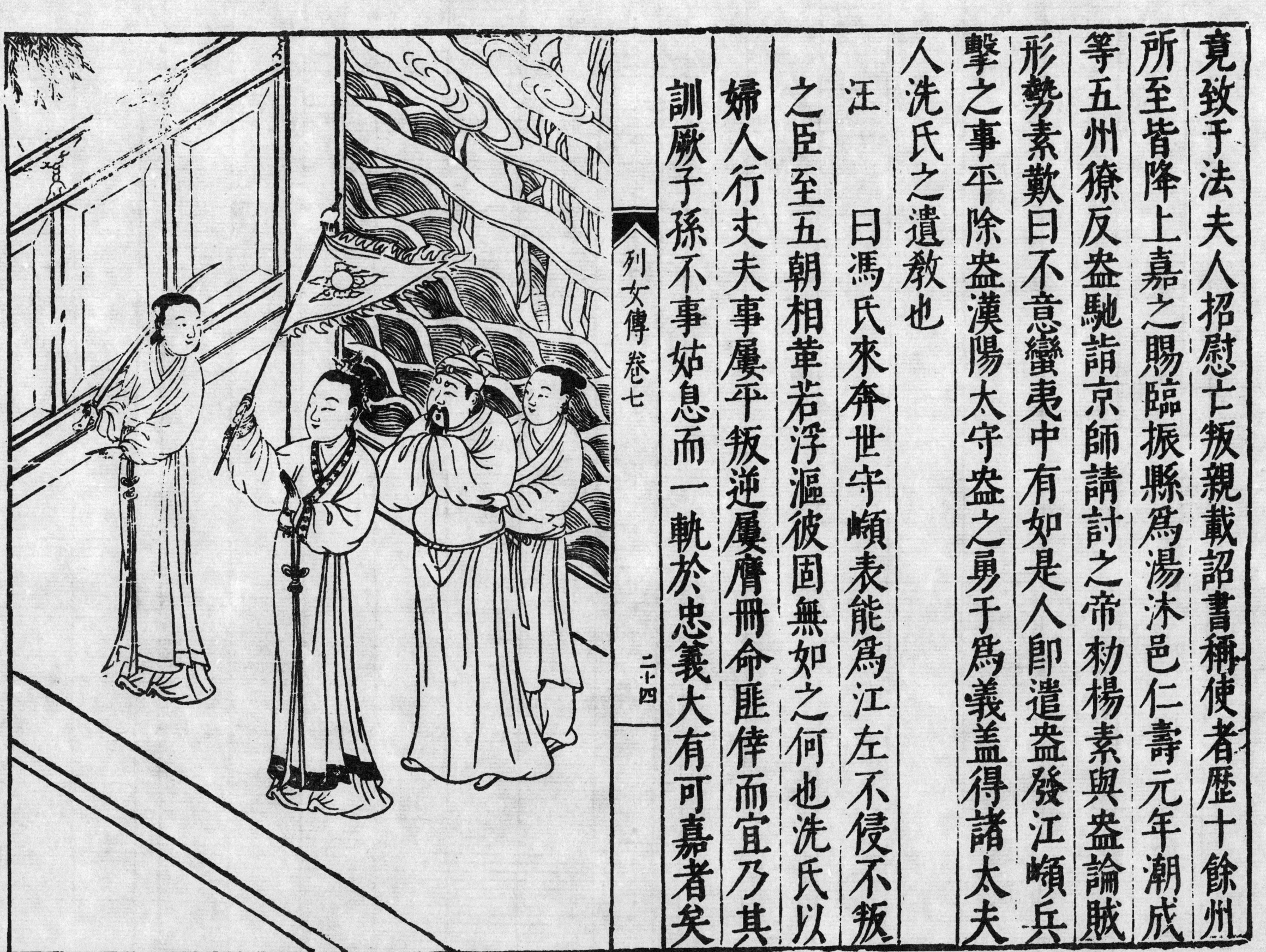

竟致于法夫人招慰亡叛親載詔書稱使者歷十餘州所至皆降上嘉之賜臨振縣為湯沐邑仁壽元年潮成等五州獠反益馳詣京師請討之帝勅楊素與益論賊形勢素歎曰不意蠻夷中有如是人即遣益發江嶺兵擊之事平除益漢陽太守益之勇于為義蓋得諸太夫人洗氏之遺教也

汪 曰馮氏來奔世守嶺表能為江左不侵不叛之臣至五朝相革若浮漚彼固無如之何也洗氏以婦人行丈夫事屢膺冊命匪倖而宜乃其訓厥子孫不事姑息而一軌於忠義大有可嘉者矣

魏劉氏妻

劉氏六朝魏梓潼太守苟金龍之妻也苟金龍領關城梁兵至金龍疾病不堪部分其妻劉氏帥勵城民乘城拒戰百餘日城副高景謀叛劉氏斬之與將士分衣減食勞逸必同莫不畏而懷之梁兵退魏封其子為平昌縣公君子謂劉氏代夫全城有功於國詩曰赳赳武夫公侯干城此以婦人而能之亦大奇矣

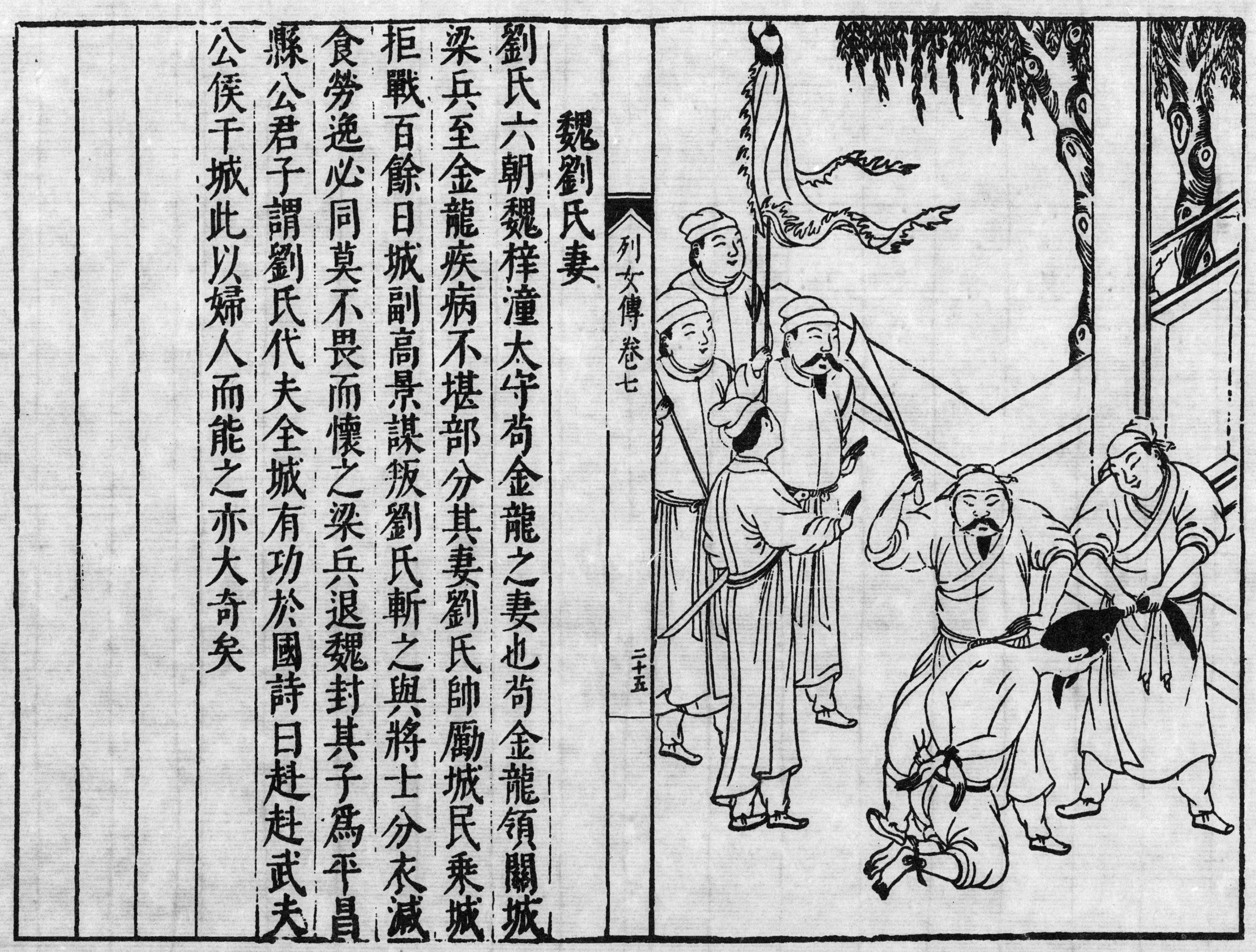

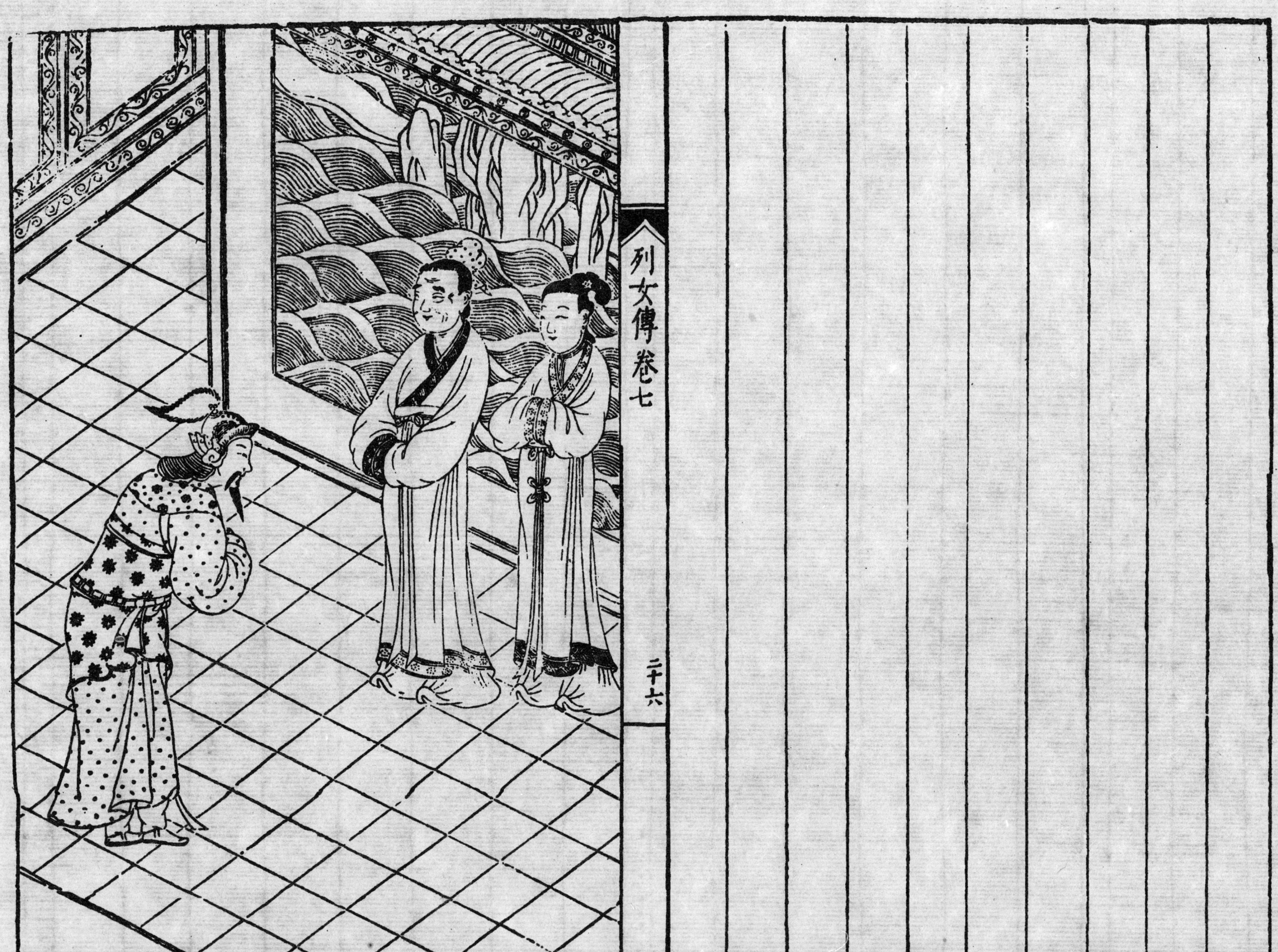

鍾仕雄母

隋鍾仕雄母蔣氏初仕雄爲陳伏波將軍陳以仕雄本嶺南酋長慮其反覆質蔣氏于都下隋平江南欲以恩義致之乃遣蔣氏歸臨賀既而同郡虞子茂作亂舉兵攻城遣人召仕雄將應之蔣氏謂仕雄曰我前在楊都備嘗辛苦今逢聖化母子聚集沒身不能上報爲逆哉汝若背德忘義我當自殺仕雄遂止朝廷聞而嘉之封蔣氏爲安樂君君子謂蔣氏能報君恩以成子名

論語云以直報怨以德報德此之謂也

汪曰仕雄果有反覆之心乍服乍叛盡其常態

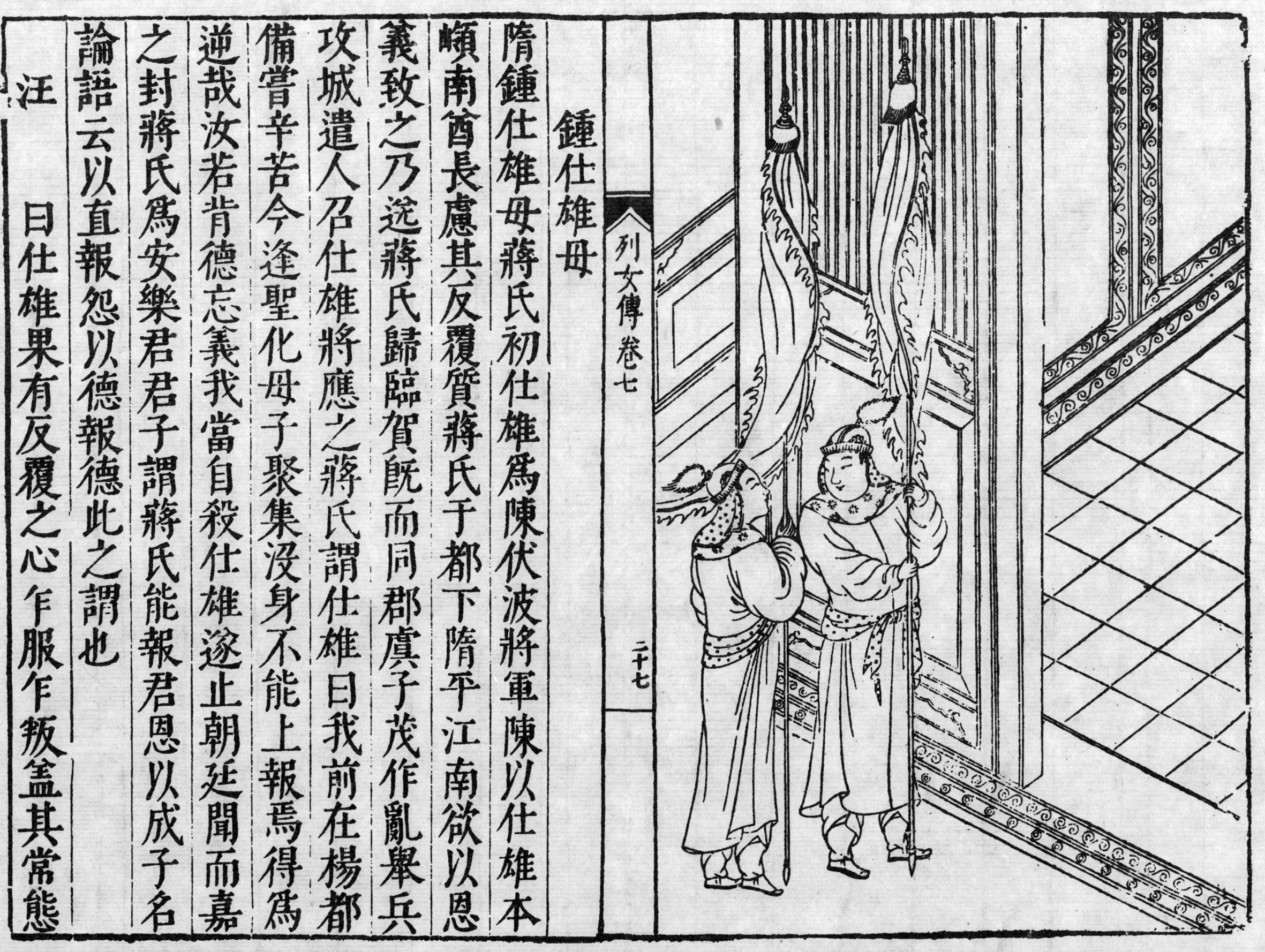

觀其欲應虞子茂者可見矣陳質其母未爲無見顧
恩義不施而徒恃質彼知有孝必知有忠如其無君
又何顧母質無益也惟陳質之故隋得以歸之恩施
而愈易見德耳蔣氏爲恩義所結宜不忍於負義忘
恩卒膺褒寵而享有令名亦厚幸矣

鄭善果母

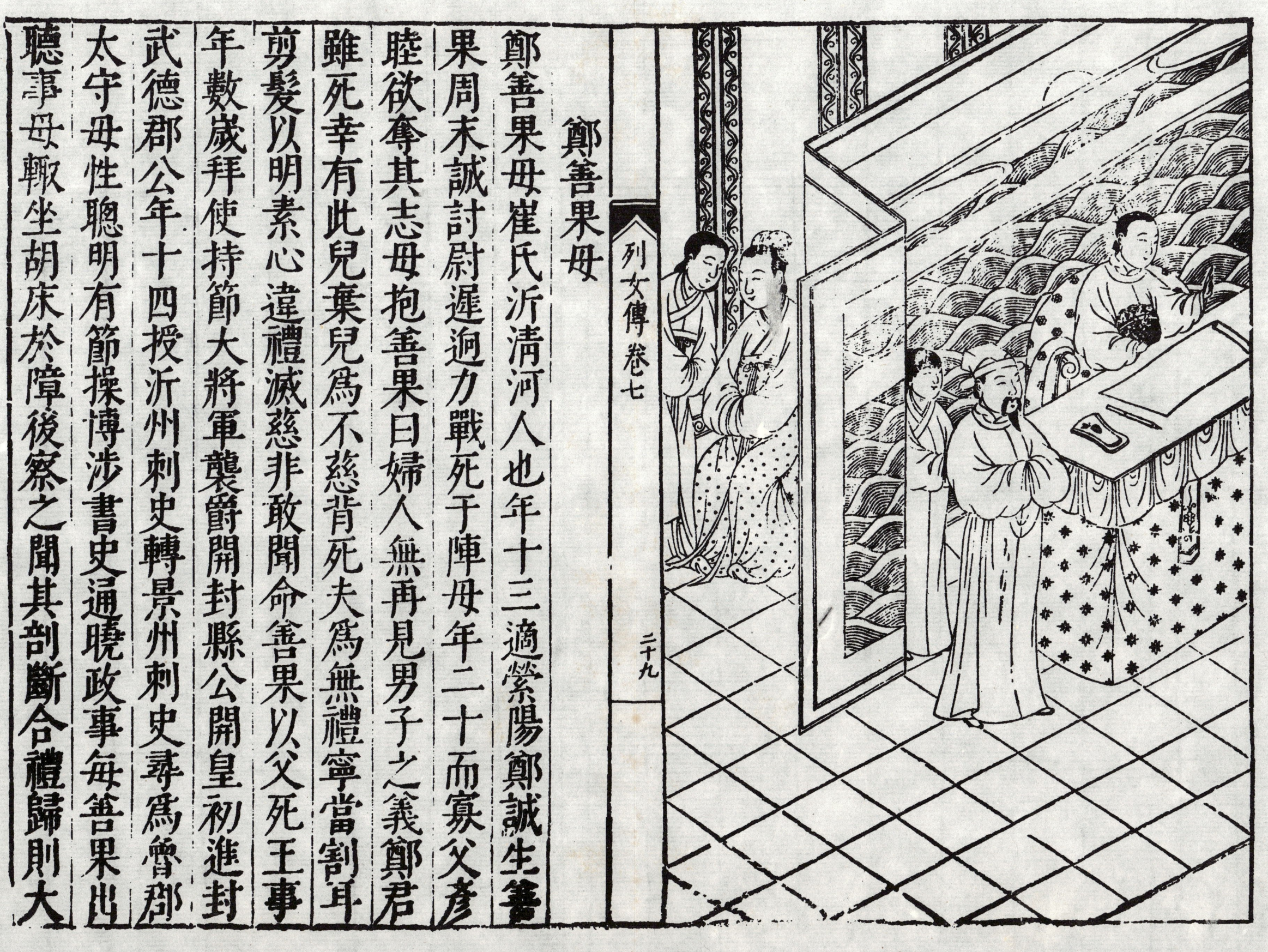

鄭善果母崔氏沂清河人也年十三適滎陽鄭誠生善果周末誠討尉遲迥力戰死於陣母年二十而寡父彥睦欲奪其志母抱善果曰婦人無再見男子之義鄭君雖死幸有此兒棄見爲不慈背死夫爲無禮寧當割年剪髮以明素心違禮滅慈非敢聞命善果以父死王事年數歲拜使持節大將軍襲爵開封縣公開皇初進封武德郡公年十四授沂州刺史轉景州刺史尋爲魯郡太守母性聰明有節操博涉書史通曉政事每善果出聽事母輒坐胡床於障後察之聞其剖斷合禮歸則大

悅即賜之坐相對談笑若行事不慊或妄瞋怒母還堂
豪袂而泣終曰不食果伏於床前不敢起母曰吾非
怒汝乃愧汝家耳吾爲汝家婦獲奉酒掃知汝先君
勤之士也守官清恪夫未嘗問私以身徇國繼之以死吾
亦望汝副其此心汝既年小而孤吾寡婦耳有慈無威
使汝不知禮訓何可負荷忠臣之業乎汝童子承襲
茅土位至方伯豈汝身致之邪安可不思此事而妄加
毆怒心緣驕樂墮於公政內則隳爾家風或亡失官爵
外則虧天子之法以取罪戾吾死之日亦何面目見汝
先人於地下乎母恒自紡績夜分而寐善果曰兒封侯

列女傳卷七

開國位居三品秩俸幸足母何自勤如是耶母歎曰汝
年已長吾謂汝知天下之理而有此言故猶未也當於
公事何由濟乎今此秩俸是天子所爲報爾先人者當
須散贍六姻爲先君之惠妻子奈何獨擅其利以爲富
貴哉又絲枲紡織婦人之務上自王后下至大夫士妻
無敢墮業驕逸吾雖不知禮其可自敗名乎自初寡便
不御脂粉常服大練性又節儉非祭祀賓客之事酒肉
不妄陳於前靜室端居未嘗輒出門閤內外姻戚有吉
凶事但厚加贈遺皆不詣其家非白手作及莊園祿賜
所得雖親族禮遺悉不許入門

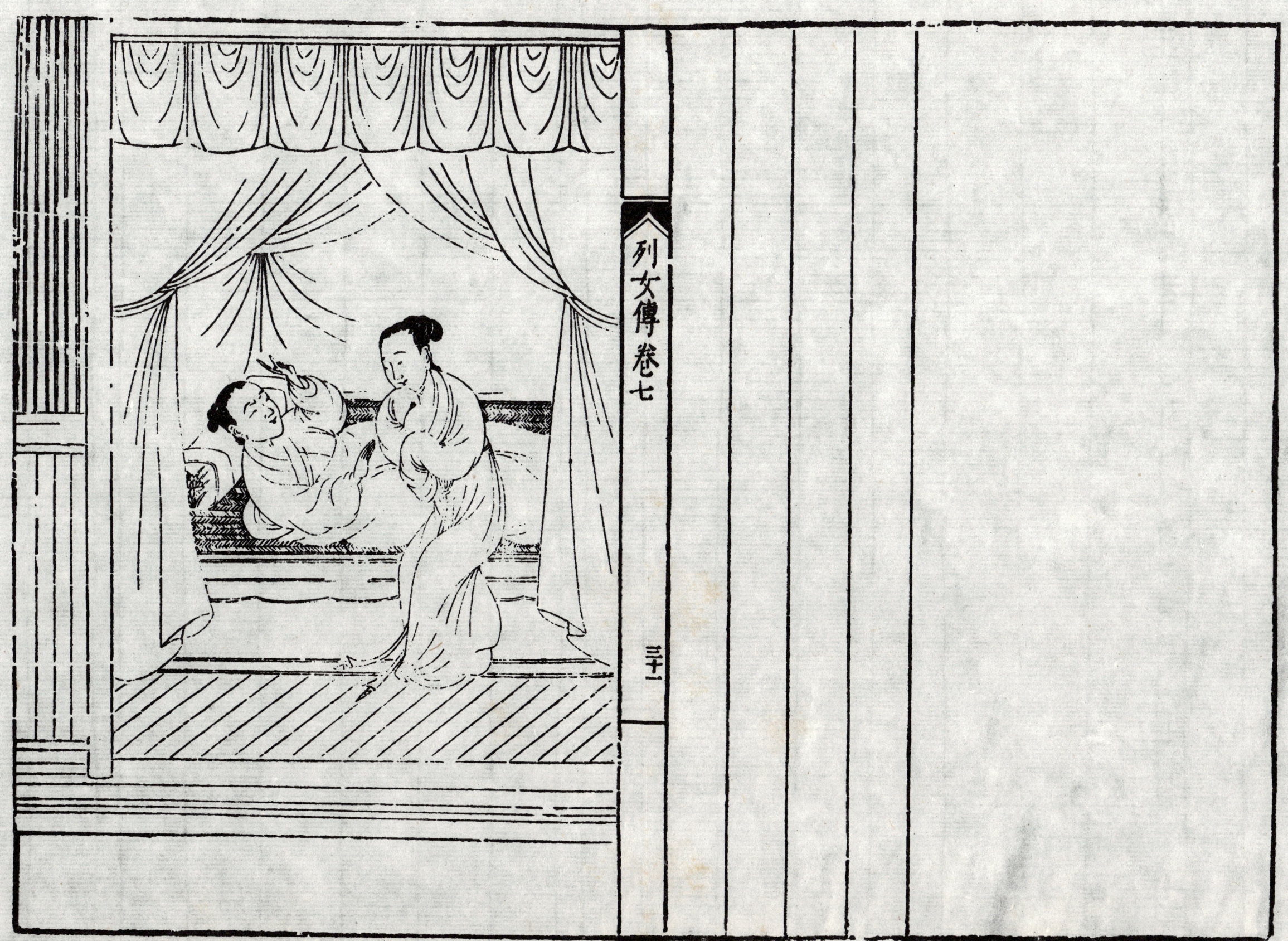

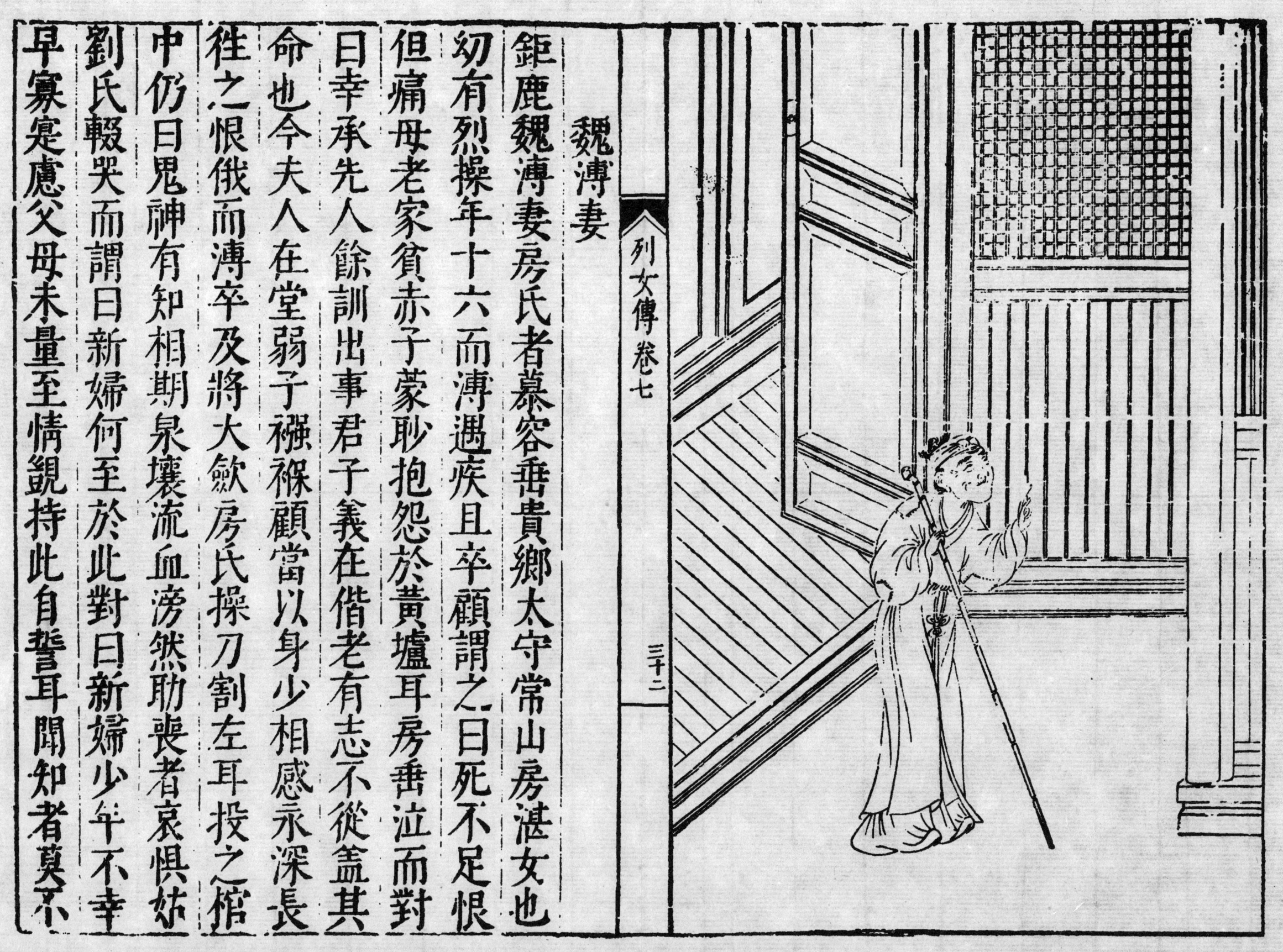

魏溥妻

鉅鹿魏溥妻房氏者慕容垂貴鄉太守湛女也初有烈操年十六而溥遇疾且卒顧謂之曰死不足恨但痛母老家貧赤子蒙眇抱怨於黃壚耳房垂泣而對曰幸承先人餘訓出事君子義在偕老有志不從蓋其命也今夫人在堂弱子襁褓當以身少相感永深長往之恨俄而溥卒及將大歛房氏操刀割左耳投之棺中仍曰鬼神有知相期泉壤流血滂然助喪者哀懼姑劉氏輟哭而謂曰新婦何至於此對曰新婦少不幸早寡寒慮父母未量至情竊持此自誓耳聞知者莫不

感愴於時子緝生未十旬鞠育於後房之內未嘗出門遂終身不聽絲竹不預座席緝年十二房父母仍存時歸寧父兄尚有異議緝竊聞之以啟其母房命駕給云他行因而遂歸其家弗之知也行數十里方覺兄弟來追房哀歎而不反其執意如此訓導一子有母儀法度緝所交游有名勝者則善具酒饌有不及已者輒屏卧不飡須其悔謝乃食善誘嚴訓類皆如是年六十五而終緝子悅後為濟陰太守吏民立碑頌德金紫光祿大夫高閭為其文曰爰及處士邁疾夙凋伉儷秉志識茂行高殘形顯操誓敦久要溥未仕而卒故云處士焉君

列女傳卷七

子謂房氏節而義詩云死生契濶與子成說此之謂也

汪曰曲陽魏氏稱巨室矣自季景閎其孤而伯啟揚其波彥深達其流巍然拓跂宇文之間乃復有房氏婦而厥宗益顯房氏守志不移截耳投棺撫孤成立其言辭其行事類多合禮芳香所襲直熏腥穢之庭曾不識一表旌而助之風也盍其君惟逐臭而二氏之臣久而不聞遂與之俱化耶舜矣

三十三

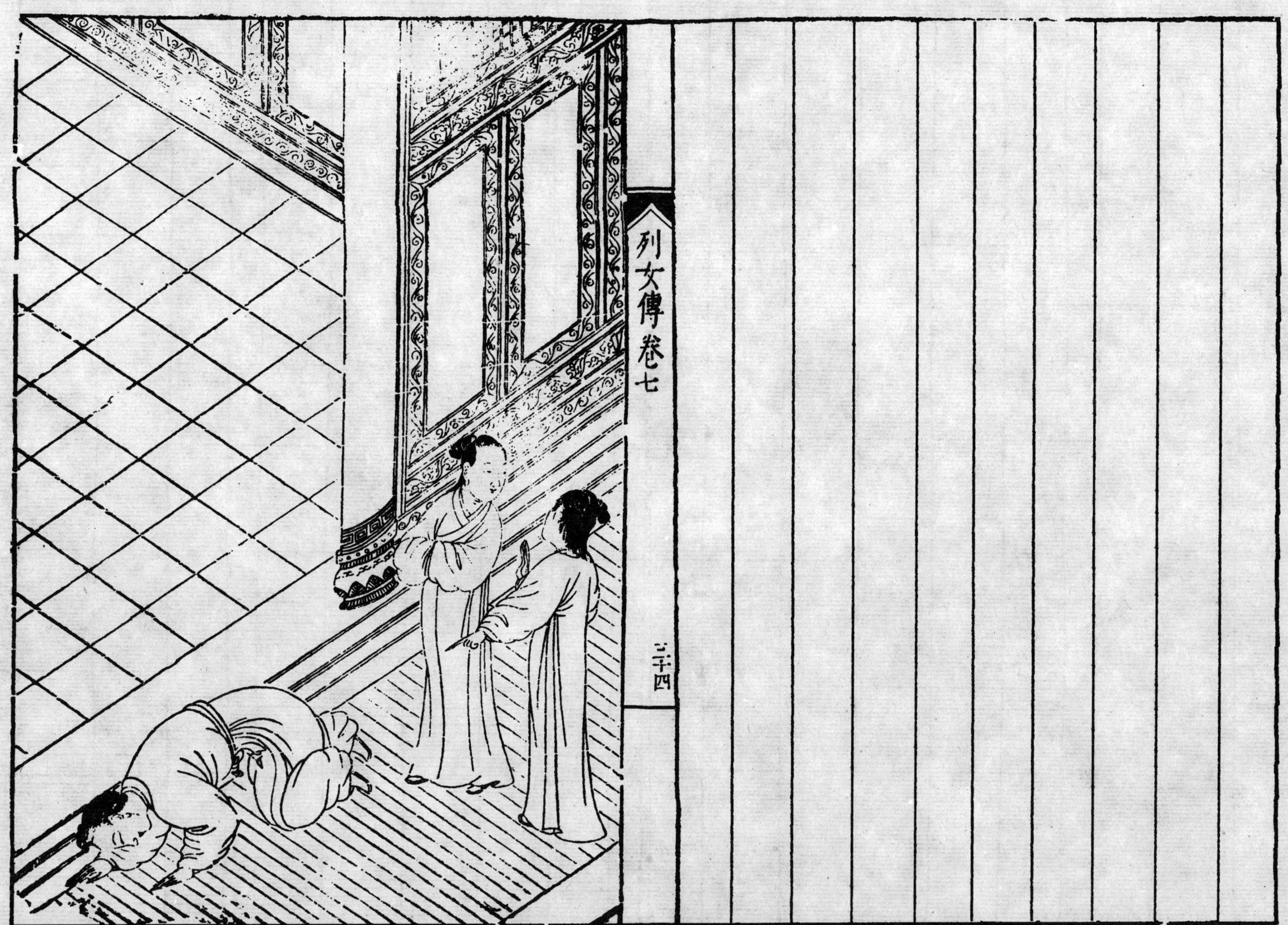

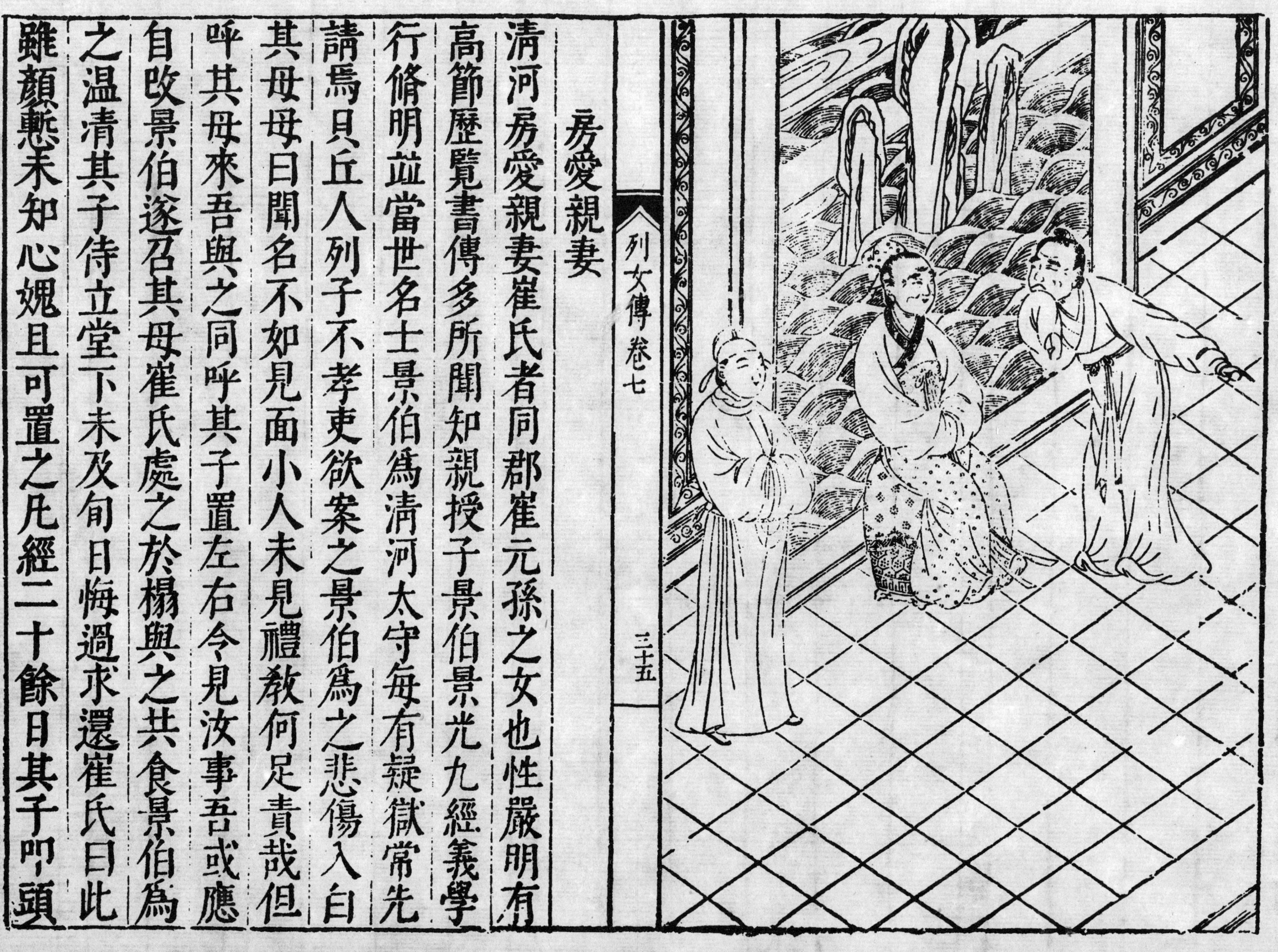

房愛親妻

清河房愛親妻崔氏者同郡崔元孫之女也性嚴明有高節歷覽書傳多所聞知親授子景光九經義學行脩明並當世名士景伯為清河太守每有疑獄常先請為貝丘人列子不孝吏欲案之景伯為之悲傷入白其母曰聞名不如見面小人未見禮教何足責哉但其母來吾與之同呼其子置左右令見汝事吾或應自改景伯遂召其母崔氏處之於榻與之共食景伯呼其母來吾與之同呼其子置左右令見汝事吾或應之溫清其子侍立堂下未及旬日悔過求還崔氏曰此雖顏愧未知心媿且可置之凡經二十餘日其子叩頭

流血其母涕泣乞還然後聽之終以孝聞其識度勵物如此後竟以壽終

注 曰古稱華面不若格心而鷹鸇之志不若鳳之德也崔氏涉書史習禮教親課厭子力學有聞貝丘之化賢於仇香匪母慈子孝能若斯乎景伯景光克遵慈訓可謂能子矣乃愛親之名亦因其妻子而不遞朽也幸矣哉

趙元楷妻

趙元楷妻崔氏者清河人也甚有禮度隋末宇文化及之反元楷隨至河北將歸長安至金口遇盜僅以身免崔氏為賊所拘請以為妻崔氏曰我士大夫女為僕射子妻今日破亡自可即死終不為賊婦群賊毀裂其衣縛於狱簀上將陵之崔氏懼為所辱詐之曰今力已屈當受處分賊遂釋之妻因取賊刀倚樹而立曰欲殺我任加刀鋸若覬死可來相逼賊大怒亂射殺之元楷後得殺妻者支解以祭崔氏之柩

汪曰楊廣弑父卒受弑於宇文化及昭哉天理

詎有絲忽爽乎楊堅有斯逆子固不應久爲民主亦
不願其久爲民主矣當時洶洶思亂盜賊蜂起義夫
節婦類弗保其室家至有死節如崔氏者覩其爲玩
其辭有壯夫之志夫苟不辱其身卽死於鏑詎惜以
身爲節義嗟矢也彼賊人者宜不久而支解死有先
後耳寧活幾何時耶

姚氏癡姨

六朝魏内侍符承祖用事親姻爭趨附以求利其從母姨楊氏為姚氏婦獨否嘗謂承祖之母曰姊雖有一時之榮不若妹有無憂之樂與之衣服多不受彊與之則曰我夫家世貧美衣服使人不安不得已或受而埋之與之奴婢則曰我家無食不能飼也常著弊衣自執勤苦承祖遣車迎之不宵起彊使人抱置車上則大哭曰爾欲殺我由是符氏內外號為癡姨及承祖敗有司執其二姨至殿廷其一姨伏法魏主見一姨貧敝特赦之君子謂姚氏婦有先見而不受非義之物詩曰旣明且哲以保其身其姚氏之謂乎

哲以保其身此之謂也

汪曰禮稱食浮於人寧人浮於食誠為食浮於
人不有人害必有天刑是以君子非其力不食而嚴
飭於素餐也承祖能薄而寵深無功而家昌殃害可
立而待是陶荅子妻已試之良方也癡姨獨見及此
彼視其衣服即桎梏也視其迎車即檻車也視其奴
婢即捕詰拘錮我者也燭夫禍幾之萌而自脫於罟
獲陷阱故人以為癡我以為智

覃氏婦

孝婦覃氏者上郡鍾氏婦也與夫相見未幾而夫死時年十八事姑以孝聞數年間姑及伯叔皆相繼死覃氏家貧無以塟躬自節儉晝夜紡績十年而塟八喪為州里所敬文帝聞賜米百石表其門閭君子謂覃氏孝而有能孔子曰生事之以禮死葬之以禮此之謂也

汪曰覃氏不以存亡易心與漢陳孝婦相類其事夫未久而無子同也其紡績織絍為業同也其持節而孝於姑同也至以十年而塟八喪覃之所遇又艱於陳漢之文帝較隋之文帝相去不啻什伯而均

能資贈褒揚表其孝以風乎世兩孝婦異世而符此
其所以為孝兩文帝不約而契此其所以為文也歟

列女傳卷七

四十二

李貞孝女

李貞孝女者後魏時趙郡李叔胤之女也歸范陽戶元禮性至孝父卒號頓幾絕賴母崔氏慰勉之得全三年之中形骸銷瘦非人不起後其母崔氏凶訃至舉聲慟絕一宿乃蘇水漿不入口者六日其姑患之親迎奔喪至則扶櫬號踊遂爾頓絕後有司以狀聞詔追號貞孝女易其里為孝德里樹李戶二門以淳風俗君子謂李氏篤於愛親享有令聞詩云庶幾夙夜以永終譽此之謂也

列女傳卷七

四十四

倪貞女

涇州貞女倪氏者許嫁彭老生為妻聘幣既畢未及成禮倪氏素行貞淑居貧常自炊汲以養父母老生輒往過之女曰與君聘命雖畢二門多故未及相見何由不稟父母擅見陵辱若苟行非禮止可身死耳遂不肯從老生怒而刺殺之取其衣服女尚能言臨死謂老生曰生身何罪與君相遇我所以執節自固者寧更有所邀正欲奉給君耳今反為君所殺若魂靈有知自當相報言終而絕老生持女衣服珠纓至其叔宅以告叔曰此是汝婦奈何殺之天不祐汝遂執送官太和七年有司

劾其死罪詔曰老生不仁侵陵貞淑原其強暴便可數
之倪氏守禮履節沒身不改雖處草莽行合古跡宜賜
美名以顯風操其標墓旌善號曰貞女

汪曰古者昏禮納采問名納吉納徵請期升親
迎為六禮之備婦至塔捐讓以入共牢而食合卺而
酳方成夫婦為夫苟六禮未備貞女猶弗行也故
南申女以夫家之禮未成雖速之訟獄而不肯往見
及此矣倪貞女得之守禮自固而身死於彊暴惜哉
彭老生宜非人類死有餘辜茲傳雖表倪氏之貞實
重戒後世之無禮若彭老生者

王孝女

孝女王舜者趙郡人也父子春與從兄長忻不協齊亡之際長忻與其妻同謀殺子春舜時年七歲有二妹年五歲璠年二歲竝孤苦寄食親戚舜撫育二妹恩義甚篤而舜陰有復讎之心長忻殊不為備妹俱長親戚欲嫁之輒拒不從乃密謂二妹曰我無兄弟致使父讎不復吾輩女子何用生為我欲共汝報復汝意何如二妹皆垂泣曰唯姊所命夜中姊妹各持刀踰牆入手殺長忻夫婦以告父墓因詣縣請罪姊妹爭為謀首州縣不能決文帝聞而嘉歎特原其罪

汪曰王子春被殺當北齊亡國之際至隋文帝時而讐始克復一則見當時朝君慕仇俟更忽代民遭亂離以從子殺伯叔父而州郡不能正其罪亦無暇正其罪一則見不共天之讐雖女子而猶不可忘報一則見天道神明人不可妄殺孤女而尚能報也王舜孝於親友于妹手刃讐人慰父地下詣縣請刑姊妹爭死其行事且與禮義符也隋文弗罪而嘉之宜矣

列女傳卷七

列女傳七卷終

列女傳卷八

一 仇英實甫繪圖

江朵蘋

江朵蘋者莆田人唐玄宗之妃也蘋九歲能誦二南語
父曰我雖女子期以此爲志父奇之故名朵蘋開元中
高力士選歸侍明皇大見寵幸舍屬文自比謝女淡妝
雅服而姿態明秀性喜梅所居悉植梅上因其所好戲
名梅妃會楊太眞寵盛竟爲楊所奪遷于上陽東宮乃
作樓東賦曰玉鑑塵生鳳奩香殄懶蟬鬢之巧梳閒縷
衣之輕練苦寂寞于蕙宮但凝思乎蘭殿信標落之梅
花隔長門而不見況乃花心颺恨柳眼美愁煖風習習
春鳥啾啾樓上黃昏兮聽鳳吹而回首碧雲日暮兮對

素月而凝眸溫泉不到憶拾翠之舊遊長門深閉嗟青鸞之信脩太液清波水光蕩浮笙歌賞燕陪宸旎奏舞鸞之妙曲乘畫鷁之仙舟誓盟山海日月無休何奉我之愛幸斥我乎深宮欲相如之奏賦柰世才之不工屬愁吟之未盡已響動乎疏鍾空長嘆而掩袂躊躇步于樓東後死于祿山之變明皇悲之爲甚君子謂朶蘋爲有辭詩云憂心悄悄慍于羣小此之謂也

汪日蘋草之潔者也而朶之可以奉祭梅花之清者也而實之可以和羹父以是名其女君以是名其妃顧名思義所期待者爲弗輕矣朶與蘋未足之海棠同類而共稱之乎乃雅卒弗勝淫樓東之賦詎謝相如而曲終奏雅聽者惟恐卧耳洎其身死孽胡潔者終能不污清者未嘗少濁始信名實之符也彼方以二南爲志何詠雪才之足比云

列女傳卷八　三

列女傳卷八
四

韋賢妃

德宗賢妃韋氏戚里舊族也祖濯尚定安公主初爲良娣德宗貞元四年冊拜賢妃宮壼事無不聽而性敏淑言動皆有繩矩帝寵重之後宮莫不師其行帝崩自表留奉崇陵園元和四年薨

列女傳卷八

楚靈龜妃

楚王靈龜妃上官氏秦州上卦人父懷仁為布
軍上官年十八歸于靈龜繼楚哀王後而舅姑
夕侍奉恭謹彌甚凡有新味非經獻不先嘗靈
龜前妃閻氏嫁不踰年而卒又無近族衆議欲
上官氏曰逝者有知魂可無託乎乃備禮合葬聞者
歎服除諸兄姊謂曰妃年尚少又無所生改醮異門禮
儀常範妃可思之妃潦泣對曰丈夫雖死義烈標名婦人
以守節為行未能一即先犬馬以狥溝壑寧可復飾粧服
有他志乎遽將截鼻割耳以自誓

列女傳卷八

裴淑英

李德武妻裴氏字淑英戶部尚書安邑公矩之女也性婉順有容德事父母以孝聞適德武經一年而武坐事徙嶺表矩時爲黃門侍郎奏請與德武離婚煬帝許之德武將與裴別謂曰嬾婉始爾便事分離方遠投瘴癘恐無還理尊君奏留必欲改嫁耳於此即事長訣矣裴泣而對曰婦人事夫無再醮之禮夫者天也何可背乎守之以死必無他志因操刀欲割耳自誓保者禁之乃止裴與德武別後容貌毀悴常讀佛經不御膏澤李氏之姊妹在都邑者歲時朔望必命左右致敬而省焉

列女傳卷八

高獻妻

高獻妻秦氏女也獻爲趙州刺史爲默啜所攻州陷爲仰藥不死夫妻至默啜所默啜示以寶帶興袍曰降妻賜爾官不降且死獻視秦秦曰君受天子恩當以死報賊一品官何足榮自是皆瞑目不語默啜知不可屈殺之君子謂秦氏能勉夫盡忠傳曰不爲威惕不爲利誘此之謂也

汪曰人臣荷天子之知膺城守之寄當與城爲存亡城全而身無恙者上也身死而城獲全者次之城失而身苟存罪益不可逭矣高獻守趙州趙州已

陷於默啜寧卽死耳可復辱平賊之異袍寶帶信有
何榮卽使得之何面目服此而視於天下勦視秦尚
欲視秦爲聽否也幸而秦能激以忠義不屈於賊高
勦勉爲忠臣秦氏則眞爲烈婦矣

列女傳卷八

十二

陳邈妻

鄭氏者朝散郎陳邈之妻也鄭賦性聰敏幼好讀書長益不倦每覽先聖垂言前賢行事未嘗不三復撫躬而欲竝餘芳步遺踵焉唐永平間鄭之女姪策為永王妃鄭慮其少長閨閫不閑詩禮欲教以為婦之道申以執巾之禮乃述經史正義祖漢曹大家之言編女孝經一十八章各為篇目一如孝經章體因作表奏聞大略謂天地之性貴剛柔夫婦之道重禮義仁義禮智信者是謂五常五常之主者實在於孝夫孝者感鬼神動天地精神至貫無所不達上至皇后下及庶人不行孝而成

名者未之有也後其書大行于世家庭之間大有補
君子謂鄭氏為有功於世教而其賢足多云詩云不
忘牽由舊章此之謂也

汪曰鄭氏女孝經擬孝經而作蓋祖述曹大
家之訓云明皇親序孝經而女孝經嘗供乙夜之覽
不表章以風宮壼竟之塵聚瀆倫牝晨司禍瀆穢
濺上及衮旒力挽銀河不足洗矣懿嗣天子欲返倒
瀾則有鄭氏書足彌中流柱也

列女傳卷八

十四

唐夫人

唐夫人者唐山南節度使崔琯之祖母也山南曾祖王母長孫夫人年高無齒祖母唐夫人事姑孝每旦櫛縰笄拜于階下即升堂乳其姑長孫夫人不粒食數年而康寧一日疾病長幼咸萃宣言無以報新婦願新婦有子有孫皆得如新婦孝敬柳玭曰崔山南昆弟子孫之盛鄉族罕比如此安得不昌大矣

汪夫人

曰羊知跪乳鴉能反哺彼獸禽也且得孝之一偏矧伊人矣獨眛孝之為大故鴉反哺他日有子復然臬泉食其母他日亦見食於子羊跪乳他日有子

復然覺食其父他日亦見食於子天不以物類而爽
其報人可知矣唐夫人孝敬其姑而其子孫之盛亦
身享孝敬之報長孫之祝藉之勞而終酬然至山南
而方與未艾也柳氏自公綽來家法最著柳玭能世
其家故其言深相契若此

崔玄暐母

崔玄暐母盧氏嘗誡玄暐曰吾見姨兄屯田郎中辛玄馭曰兒子從宦者有人來云貧乏不能自存此是好消息若聞貲貨充足衣馬輕肥此是惡消息吾嘗以為確論比見親表中仕宦者將錢物上其父母父母但知喜悅不問此物從何而來必是俸祿餘資誠亦善事如非理所得與盜賊何異縱無大咎獨不內愧於心若今為吏不能忠清無以戴天履地宜識吾意玄暐遵奉教言更不敢稱若子謂盧氏教子義方不貪於利大學云貨悖而入者亦悖而出此之謂也

汪曰鵷雛非梧桐不棲非練實不食乃鴟鳶嚇嚇於腐鼠玄豹身隱南山霧雨七日而不下食乃犬彘不擇食以肥其身故一以成其文采一以須夫死亡自古迄今未有廉不遠害貪能全身者也玄暐時為庫部員外郎有財賦職掌其與屯田並管利權故盧氏借玄馭之言斷以已意而誡其子玄暐以清謹稱可云不負母教矣中宗時玄暐拜相與辛玄馭同為唐室名臣云

柳仲郢母

唐河東節度使柳公綽妻韓氏相國韓休之曾孫劒南山南太平三道節度使柳仲郢之母也家法嚴肅儉約為縉紳家楷範歸柳氏三年無少長未嘗見其啓齒常衣絹素不用綾羅錦繡每歸覲不乘金碧輿祇乘竹篼子二青衣步屣以隨常命粉苦參黃連熊膽和為丸賜諸子每永夜習學含之以資勤苦君子謂柳母嚴而有法故能助夫而成其子詩云母氏聖善此之謂也

列女傳卷八

楊烈婦

楊烈婦者李侃妻也建中末李希烈謀龍陳州侃為項城令以城小賊銳欲逃去婦曰君而逃尚誰守侃曰兵少財乏若何婦曰縣不守則地賊地也倉廩府庫皆其積也百姓皆其戰士也於國家何有請重賞募死士可濟侃乃召吏民入庭中曰縣令誠主也然兵與財皆出於君宜相與死守眾泣許諾得數百人侃率以築城婦身自爨以享眾中流矢還家婦責曰君不在人誰肯固死於外猶愈於牀也侃遂登城會賊將中矢遂引去縣卒完君子謂楊烈婦懷慨知君臣大義云

汪曰德宗以猜忌之君盧杞以姦雄之相希烈之反孰孰其咎哉以顏眞卿之忠烈杞欺日月而陷之殊可恨也希烈反賊人人得而誅之陳州之襲計亦左矣李偘守臣義當效死勿去欲往何之楊氏慷慨知義於夫之謀避敵鋒則厲之以固守於夫矢還家則激之以死守以偘而視高巹死與守雖殊乃奏與楊之以忠義勉其夫則一然皆不聞其受褒賞之命何歟

侯氏才美

唐會昌中邊將張揆防邊十餘年其妻侯氏繡龜形廻文詩詰闕獻之詩曰揆離已是十年強對鏡那堪重理粧聞雁幾回修尺素見霜先爲製衣裳開箱疊練先垂淚拂杵調砧更斷腸繡作龜形獻天子願教征客早還鄉帝覽詩放揆還鄉賜侯氏絹三百匹以彰才美君子謂侯氏多才故能感寤上意詩云豈不爾思室是遠而訪之謂也

列女傳卷八

二十四

湛賁妻

唐湛賁之妻進士彭伉之姨也伉既登第貢尚為郡吏妻族賀伉坐皆名士伉居客右一坐盡傾而貢飯於後閤其妻責之曰男子不能自勵窘辱至此亦復何顏首感其言力學一舉擢第伉方郊遊聞之失聲墜驢時人語曰湛郎及第彭伉落驢君子謂湛貢之妻能激夫以成名中庸云知恥近乎勇此之謂也

汪曰儀秦一縱一橫儒者所弗道乃儀之相秦其友實激之秦相六國其嫂實激之士不激鮮有能自奮者也湛貢不學令無得於激發貢不以郡吏終

平彭伉登第賀客盡傾而賁獨飯後閣雖緣此見交情實由不能自勵以至於此賁也得於一激力學成名輸伉一籌耳向焉妻與有辱至是不與有榮矣哉伉之登第足激平賁之登第何損於伉而失聲隕驢胡量之不宏也

僕固懷恩母

唐代宗時僕固懷恩反上以郭子儀為關內河東副元帥時僕固懷場為其下所殺懷恩聞之告其母曰吾語汝勿反今眾心既變禍必及我懷恩不對而出其母提刀逐之曰吾為國家殺此賊取其心以謝三軍懷恩走得免走雲州詔輦其母歸京師給待優厚月餘以疾卒具禮葬之功臣皆感歎君子謂懷恩之母為知廢禮曰事君不忠非孝也其此之謂乎

列女傳卷八

二十八

李日月母

唐德宗時涇原兵作亂奉朱泚擾長安李日月為泚將戰死其母不哭罵曰奚奴國家何負於汝而反死已晚矣及泚敗日月之母不坐君子謂其能以大義責子詩云靡不有初鮮克有終母其知之矣

汪曰涇原之變泚賊僭逆唐之諸臣甘心助亂僅見段秀實一旃之忠向徵李晟則唐之廟貌難言如故唐之鐘簴難言不移矣李日月者上負朝廷內負母教方且為泚爪牙倀犬不忠不孝縱鹿粉其身罪尚浮也母之不哭有敬姜之意焉母之不坐

視趙襄子待佛肸之母者爲得宜矣

列女傳卷八

列女傳八卷終